KUNSTGESCHICHTEWIESBADEN

SKULPTURENGARTEN
WOLF SPEMANN
WIESBADEN

von Anja Cherdron-Modig und Felicitas Reusch

Kunstarche Wiesbaden e. V.

Reichert Verlag

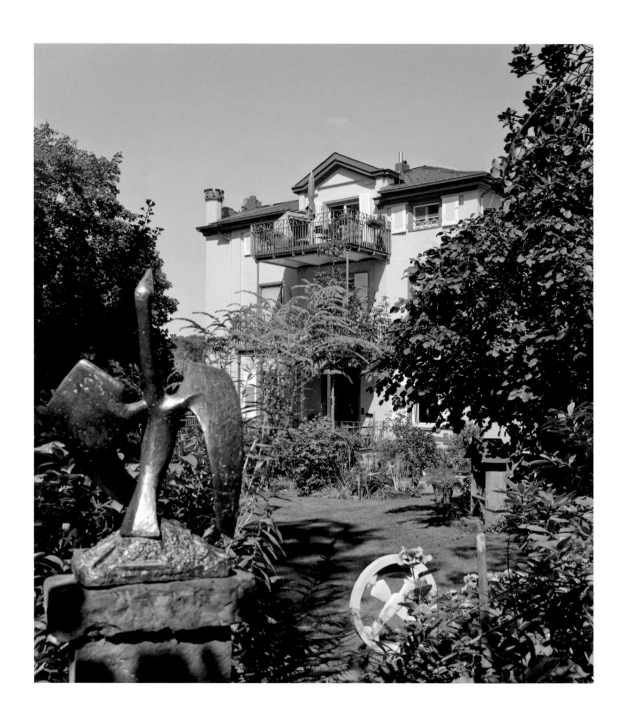

INHALT

Die Landeshauptstadt Wiesbaden hat viele Ausstellungshäuser, Museen, den Nassauischen Kunstverein, den Bellevue-Saal und seit 2011 das Kunsthaus auf dem Schulberg mit einer eigenen Ausstellungshalle. Wir sind über einen regen Austausch mit Künstlern aus aller Welt in unserer Stadt gut im Bilde. Aber wie verliefen die Kunstströmungen? Woher kamen die Inspirationen und wer hat sie verwirklicht? Über den internationalen Austausch geriet die Vergangenheit der künstlerischen Produktion in der eigenen Stadt ein wenig ins Abseits, denn bis 2011 fehlte in Wiesbaden ein Kunstarchiv.

Drei Wiesbadener Künstler, Johannes Ludwig, Arnold Gorski und Wolf Spemann, schafften mit Unterstützung des Kulturamtes Abhilfe und setzten das Kunstarchiv mit alttestamentarischem Anspruch als „Kunstarche Wiesbaden" 2011 ins Werk. Hierfür spreche ich ihnen meinen großen Dank aus.

Ein Archiv ist der Ort, der dem Vergessen entgegenwirkt und Menschen motiviert, sich zu erinnern. Niemand könnte der Aufgabe besser nachkommen als ein Verein, denn aus dem Blickwinkel vieler Mitglieder kann der Facettenreichtum der Kunstgeschichte unserer Stadt wieder lebendig werden.

Die Vorsitzende Felicitas Reusch hat beim Entgegennehmen der Archivgaben erkannt, dass die Kunstarche nicht nur als Nachlassverwaltung dient, sondern zu einer Anlaufstelle für alle Phänomene der Bildenden Kunst in der Geschichte unserer Stadt werden kann. Es ist ihr zu danken, dass sie den Verein „Kunstarche Wiesbaden" e. V. dazu motiviert hat, es mit der Aufarbeitung der Kunstgeschichte in unserer Stadt ernst zu nehmen. Deshalb ist es nur folgerichtig, dass die Kunstarche publizieren möchte und eine neue Reihe mit dem Titel „Kunstgeschichte Wiesbaden" startet. Das Vorhaben hat meine volle Unterstützung und ich habe gerne zum Zustandekommen des ersten Bandes beigetragen.

Ich wünsche dieser Reihe zum lebendigen Segment unserer Stadtgeschichte viel Beachtung und erhoffe mir dadurch auch eine verstärkte Wahrnehmung der Wiesbadener Künstlerschaft in der Gegenwart.

Ich freue mich sehr, dass der erste Band dieser Reihe einem über so viele Jahrzehnte in der Stadt Wiesbaden präsenten Künstler wie Wolf Spemann gewidmet ist. Der Bildhauer, der die große Krippe in der Marktkirche gestaltet hat und dessen „Sizilianische Marktfrau" in der Karl-Glässing-Straße steht, wird mit diesem Band neue Begeisterte finden.

Spemanns Wohnort an der Schönen Aussicht war das Ziel vieler Besucherinnen und Besucher beim jährlichen „offenen Atelier". Die „gelbe Burg" über dem Geisberg ist für die zu weiten Teilen im Historismus entstandene Stadt Wiesbaden ein charakteristisches Gebäude. Mit diesem Buch wird der dazugehörige Garten dokumentiert und den Lesern sind nun viele Entdeckungen möglich.

Ich wünsche der „Kunstarche Wiesbaden" e. V., der Buchreihe des Reichert Verlages und dem Kulturpreisträger unserer Stadt, Wolf Spemann, für dieses Vorhaben viel Erfolg!

Wiesbaden, im Februar 2013
Dr. Helmut Müller
Oberbürgermeister

Die Vorzüge der Stadt Wiesbaden sind sicherlich auch anziehend für Kunstschaffende gewesen. Das Rheinufer im Süden, die Taunus-Wälder im Norden, die Weinberge im Westen haben nicht nur Lebensqualität, sondern bieten auch reichlich Anregung zu künstlerischem Schaffen.

Das milde Klima und das Sonnenlicht führte zum schmeichelnden Namen „Nizza des Nordens". Der Name erinnert an die „Belle Époque", deren verschwenderischer Baustil in vielen Straßenzügen das Stadtbild Wiesbadens prägt. So wird das Erscheinungsbild Wiesbadens auch zuerst als Architekturgeschichte wahrgenommen. Diese ist von der Denkmalpflege aufgearbeitet worden und steht uns in stattlichen Nachschlagewerken zur Verfügung. Auch Skulpturen und Brunnen in der Innenstadt Wiesbadens sind publiziert, und Stadtmagazine und Tageszeitungen berichten punktuell über Künstler aus aktuellem Anlass.

Beim 150. Jubiläum des „Nassauischen Kunstvereins" (NKV) 1997 kam dem Vorstand ein Mangel an kontinuierlicher Kunstgeschichtsschreibung in Wiesbaden vor Augen und so hat er aus der Sicht des eigenen Vereins die Publikation „Bildende Kunst in Wiesbaden" über die beachtliche Zeitspanne von 150 Jahren bis 1997 herausgebracht. Hat der „Nassauische Kunstverein" als vorrangige Aufgabe das Haus in der Wilhelmstraße mit Ausstellungen zu bespielen, so beschäftigt sich der 2011 gegründete Verein „Kunstarche Wiesbaden e.V." mit der Aufarbeitung von Künstler-Nachlässen. Beim Blick auf große Lebenswerke entsteht auch der Wunsch auf Einordnung in weiterführende Zusammenhänge, und so fiel mir beim Archivieren mancher Kunstwerke auf: Ihre Geschichte ist noch nicht geschrieben. Das Defizit an Kunstgeschichtsschreibung wurde mir besonders deutlich bei der Archivgabe der Portraitplastik

des Kunsthistorikers Dr. Ulrich Gertz von Thomas Duttenhoefer 2012. Gertz hatte an der Werkkunstschule und späteren Fachhochschule bis 1976 Kunstgeschichte gelesen und dieser Lehrstuhl war nicht erneuert worden.

So hat sich in Wiesbaden, wie in vielen anderen Städten ohne Universität, die Berichterstattung über Kunst der letzten Jahrzehnte in einzelnen Biographien dokumentiert, jedoch fehlt der Blick auf das Ganze. Die nun gegründete Buchreihe „Kunstgeschichte Wiesbaden" möchte deshalb unabhängig von Ausstellungen den Blick zurück schärfen und Zusammenhänge in der vielfältigen Kunstszene in der Stadt aufzeigen.

Seit der Übergabe des Museums von der Stadt an das Land Hessen 1973, verschlechterte sich die kunsthistorische Aufarbeitung der regionalen Szene. Nun – vierzig Jahre später – haben wir durch die Gründung der „Kunstarche" wieder einen Ansatz gefunden, über die Kunst in unserer Stadt zu publizieren. Den ersten Band widmet die „Kunstarche Wiesbaden e. V." dem Bildhauer Wolf Spemann, der als „Beweger aus der Mitte"[1] über Jahrzehnte das Kunstgeschehen in der Stadt mit Tat und Wort geprägt hat. Der Aura seiner Werke nachzuspüren, bietet dieser Band nun eine in jeder Hinsicht bewährte Gelegenheit. Die alten Widersacher Kunst und Natur animieren im Garten die Betrachtung. Dicht um das Gebäude stehen Spemanns Skulpturen und werden im Dreiklang mit Haus und Garten zu einem für Wiesbaden spezifischen Ensemble. Dieses Ensemble ist der richtige Start für die Reihe „Kunstgeschichte Wiesbaden".

Wiesbaden, im Mai 2013
Felicitas Reusch, Vorsitzende der Kunstarche

Einleitung

Anja Cherdron-Modig

Der Skulpturengarten von Wolf Spemann in Wiesbaden ist nur einem kleinen Kreis von Kunstinteressierten bekannt. Er gehört zum Wohnhaus der Familien Spemann und Wolff-Malm. In dem Garten der auf dem Geisberg gelegenen Villa aus dem 19. Jahrhundert sind rund 40 Skulpturen versammelt. Die Skulpturen integrieren sich auf fast natürliche Weise in den alteingewachsenen Garten; ein Rundgang ermöglicht einen Überblick über Spemanns künstlerisches Schaffen von 1953 bis 2007.

Die vorliegende Publikation möchte dieses Kleinod von überregionaler Bedeutung einem größeren Publikum vorstellen. Im Mittelpunkt steht ein Interview mit Wolf Spemann, in dem er den Entstehungsprozess einzelner Skulpturen im Garten erläutert. Darüber hinaus erhält der Leser persönliche Informationen über Spemanns künstlerische Entwicklung und die Beweggründe für sein kulturpolitisches Engagement in Wiesbaden. Spemanns Aussagen verdeutlichen, dass seine sozialkritische Haltung und die von ihm begründeten kulturpolitischen Initiativen ein unabdingbarer Bestandteil seines künstlerischen Selbstverständnisses sind. Dieser charakteristischen Besonderheit der Persönlichkeit Wolf Spemanns widmet sich der abschließende Artikel von Felicitas Reusch.

Insgesamt verfolgt die Publikation das Ziel, Wolf Spemann als Bildhauer *und* kritischen Geist vorzustellen. Sie soll ein „lebendiges" Zeugnis seiner Person und seiner künstlerischen Arbeit geben. Die Dokumentation der Skulpturen im Garten ist eine erste Bestandsaufnahme aus dem

Gesamtbestand an Kunstwerken, die sich im Besitz des Künstlers befinden. Die Auswahl der im Text ausführlich behandelten Kunstwerke sowie der Abbildungen erfolgten in enger Zusammenarbeit mit Wolf Spemann. Ein Verzeichnis seiner Skulpturen im Garten sowie seiner Werke in öffentlichen und halböffentlichen Räumen Wiesbadens soll als Grundlage für weitere kunsthistorische Aufarbeitungen von Spemanns Œuvre zur Verfügung stehen.

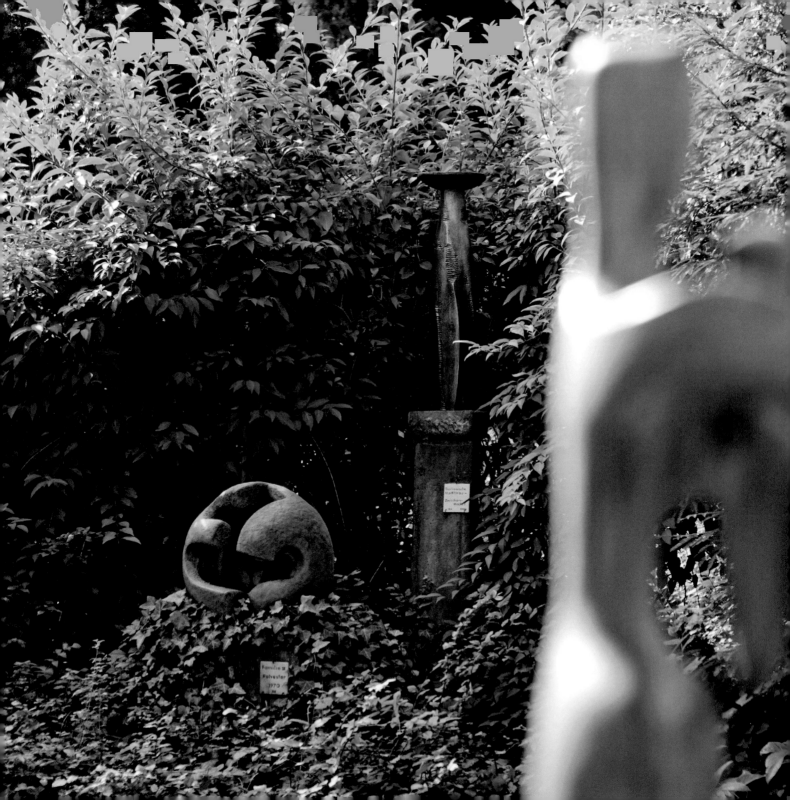

unten:

Familie 3
1970
Schieferpolyester, 50 x 48 x 42

links:

Sizilianische Marktfrau
Zwischenmodell
1983
Bronze, 84 x 24 x 24

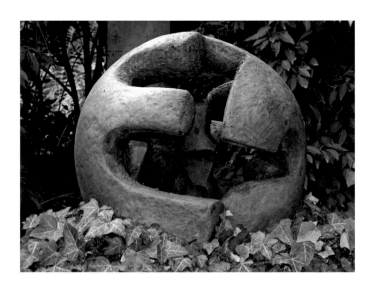

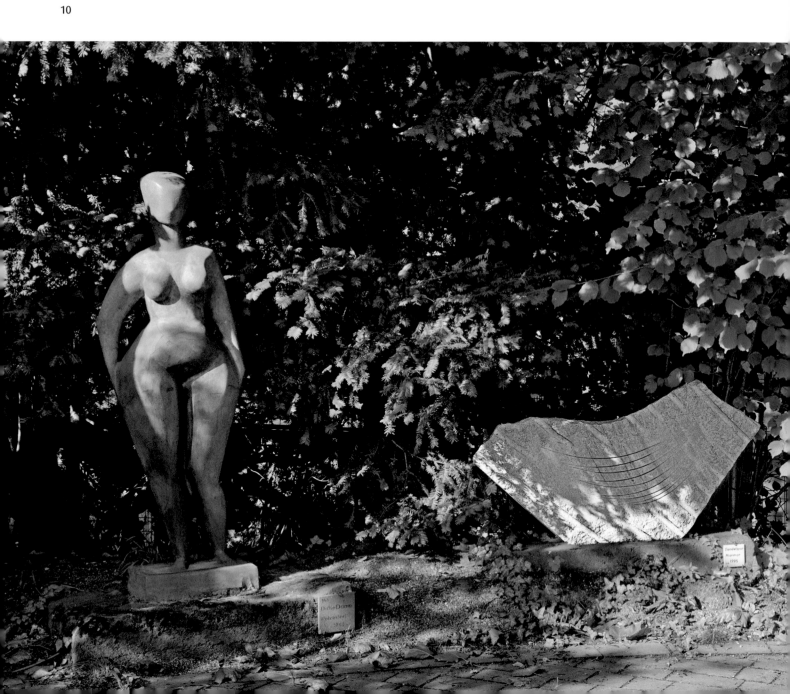

von links nach rechts:

Dicke Dame
1958
Schieferpolyester, 166 x 54 x 32

Pendelspur
1995
Marmor, 68 x 125 x 13 cm

Zwei Stiere
1953
Granit, 130 x 80 x 12

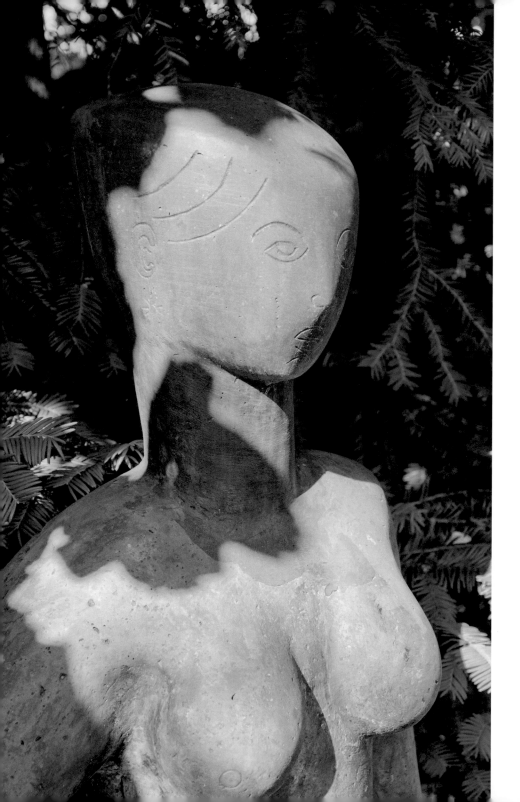

Dicke Dame (Detail)
1962
Schieferpolyester, 166 x 54 x 32

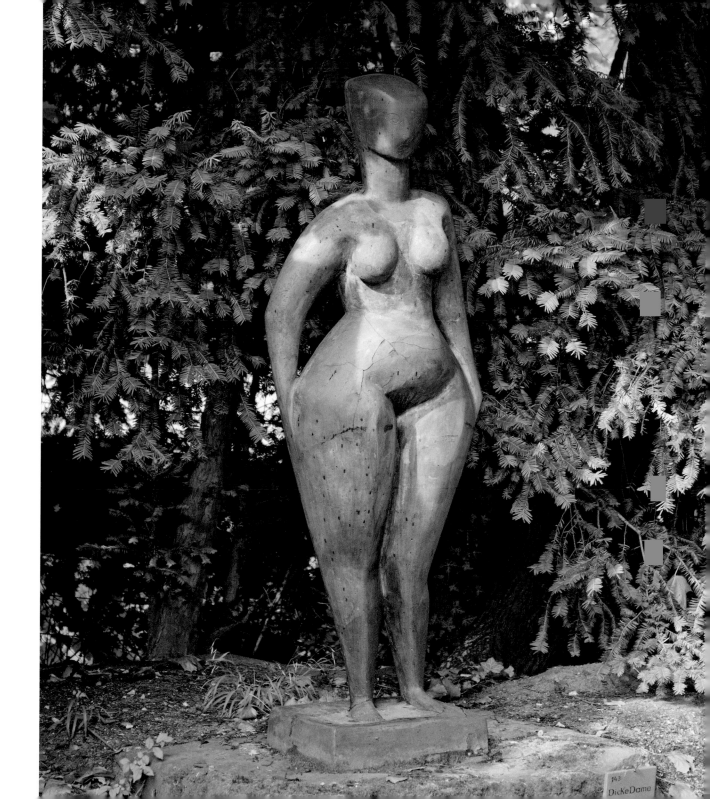

143
DickeDame

Pendelspur
1995
Marmor, 68 x 125 x 13

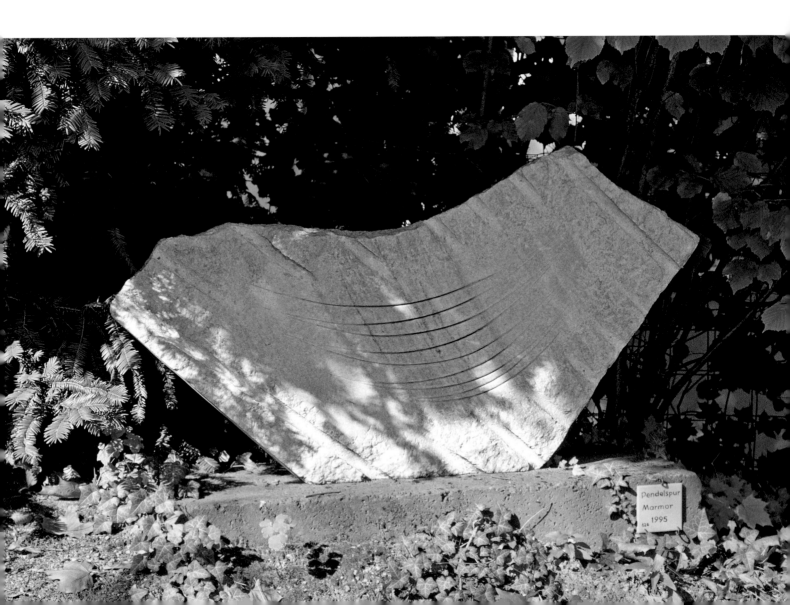

Liegende Frau 4
1986
Bronze, 32,2 x 53 x 26,5

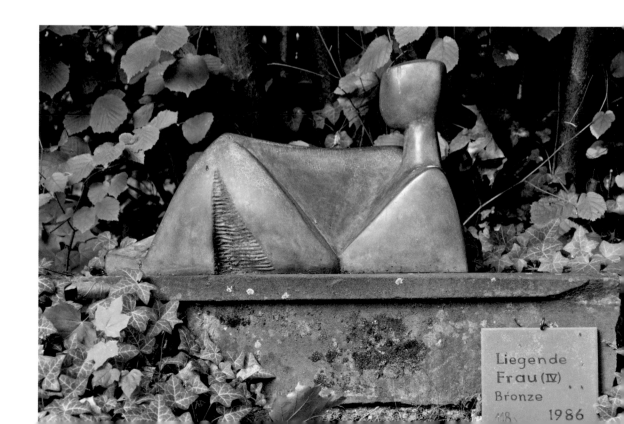

Liegende
Frau (Ⅳ)
Bronze
118 1986

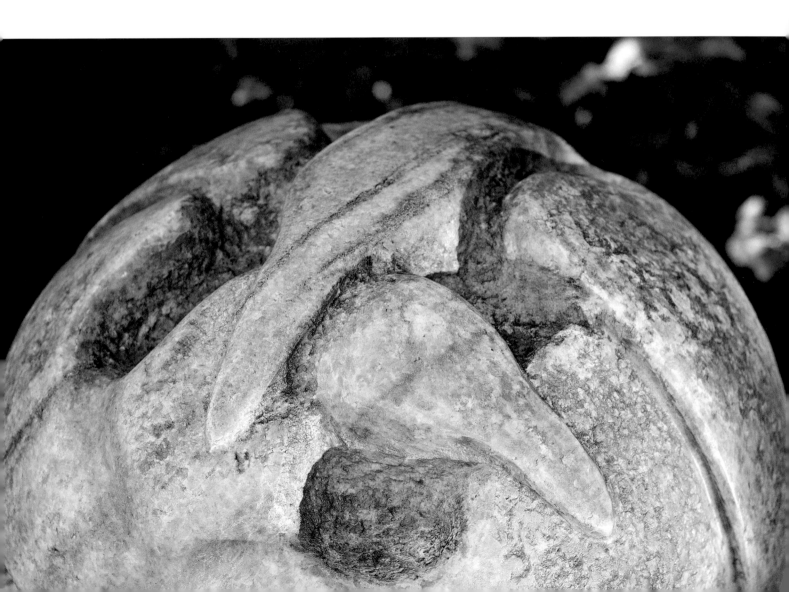

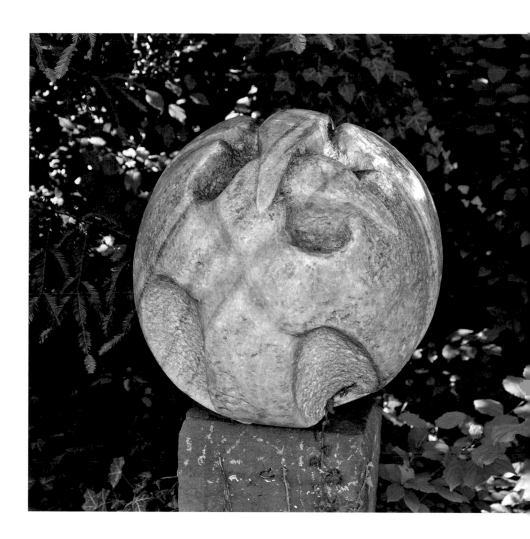

Zwei Vögel
1987
Marmor, ø 41

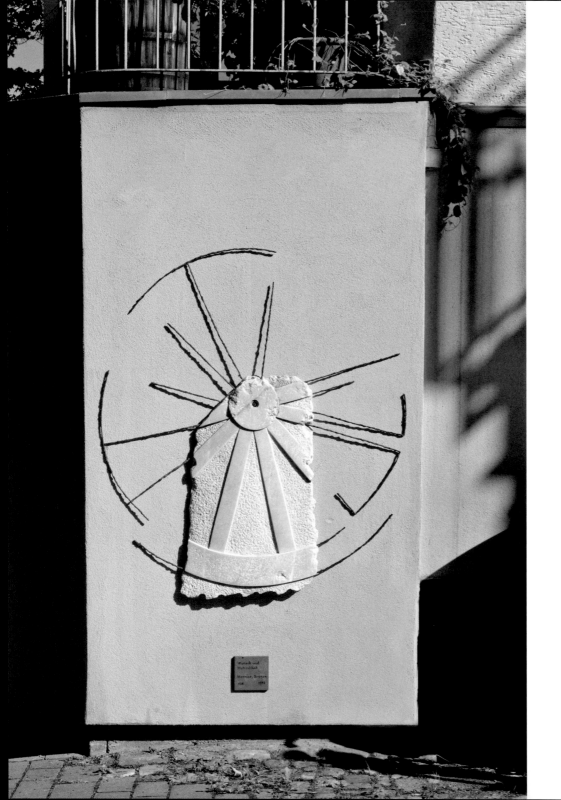

linke Seite:

Wunsch und Wirklichkeit
1995
Marmor und Bronze, 154 x 154 x 7

rechte Seite:

Familie 1
1959
Bronze, 74 x 22 x 19,5

rechts oben:

Ostern
1973
Bronze, 43,5 x 43,5 x 3,5

rechts unten:

Golgatha 1
1980
Bronze, 43,5 x 43,5 x 2,5

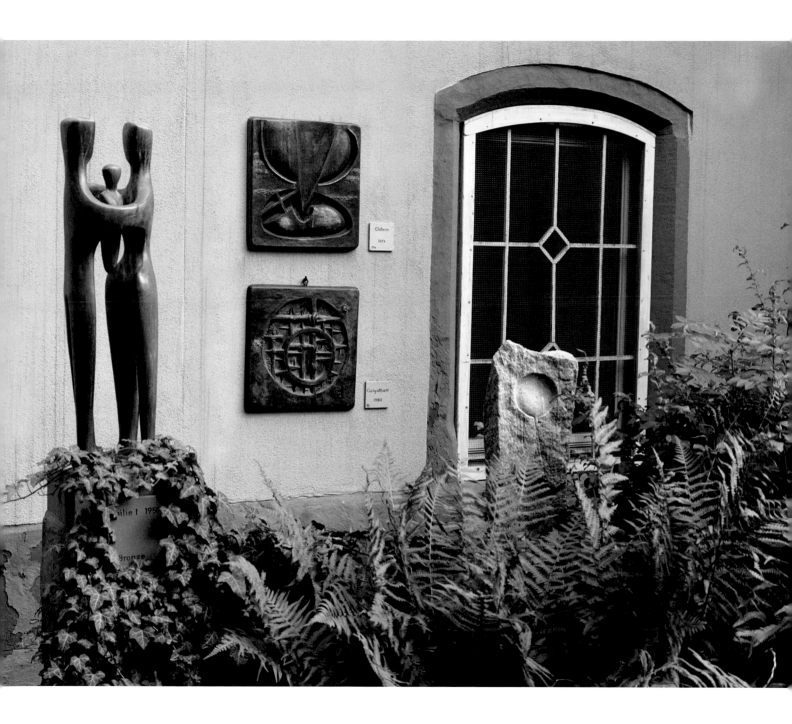

„Wenn man als Bildhauer

einigermaßen Glück hat im Leben,

dann entwickelt sich eine Form,

und diese kann im Lebenslauf

zu einer Logik führen, die mindestens

der Betroffene – und manchmal

auch die Mitmenschen – spüren."

Eine Villa und ein Garten als Orte der schönen Künste

Anja Cherdron-Modig

Über der Stadt, an einer sonnigen Hanglage, liegt das Haus der Familien Spemann und Wolff-Malm. Die Bebauung des Hanges an der Taunusstraße begann Anfang des 19. Jahrhunderts. Mitte des 19. Jahrhunderts entstanden die ersten Villen an der Sonnenberger Straße und an der Bierstadter Straße. In beiden Gebieten wurden zum Teil schlossartige Villen für wohlhabende Gesellschaftsschichten errichtet. Weitläufige Gärten und Parkanlagen umgaben die Anwesen, die das „Grüne Viertel" von Wiesbaden bildeten. Durch städtebauliche Entwicklungen erlebte Wiesbaden ab 1866 einen Aufstieg zur „Weltkurstadt". Die preußischen Kaiser Wilhelm I. und Wilhelm II. hielten sich jedes Jahr zu Besuch in Wiesbaden auf. Mit den Hohenzollernkaisern besuchten viele Adelige, Künstler und vermögende Unternehmer die Stadt und wurden hier ansässig. Wohlhabende Bürger und Kurgäste nutzten die Spazierwege im Nerotal und oberhalb der Sonnenbergerstraße für kleine Ausflüge.

Auch heute noch kann der Besucher des Anwesens der Familien Spemann und Wolff-Malm etwas von dieser Blütezeit der Stadt erahnen. Er betritt das Grundstück von der oberen Gartenseite her; ursprünglich erstreckte es sich bis zum Geisberg.[2] Von dem Weg, der hinunter zum Garten führt, bietet sich dem Besucher ein Blick, der dem Namen „Schöne Aussicht" alle Ehre macht: eine weitläufige Aussicht auf die Innenstadt und die Weinberge auf dem Neroberg. Üppige Blumenstauden säumen den Zugangsweg bis zu einer großen Rasenfläche gegenüber dem Haus. Wolf Spemann geht davon aus, „dass Teile des Gartens schon im 19. Jahrhundert gezielt angelegt worden sind.

So z. B. die große Eibe im Süden und westlich daneben die Kiefer, die eher den Bäumen auf japanischen Holzschnitten gleicht als den gerade gewachsenen Kiefern, die wir kennen."

Das Haus, ab 1863 im Stil des romantischen Historismus errichtet, ist ein geschlossener Baukörper mit vereinzelten gotischen Formen, wie etwa zwei von Zinnen bekrönten Türmchen. Es war ununterbrochen im Besitz der Familie des Erbauers und Architekten Ernst Malm (1826–1881). Malm arbeitete als königlicher Baumeister und Bauassessor. In der Familie spielte die Beschäftigung mit Kunst eine große Rolle: Musizieren, Zeichnen und Aquarellieren gehörten zum regelmäßigen Zeitvertreib. Insbesondere die Enkel Anna und Ernst Wolff-Malm wiesen eine herausragende künstlerische Begabung auf. Erstere war Privatschülerin bei dem bekannten Wiesbadener Maler Hans Völcker. Als Völcker 1912 den Auftrag für die Gesamtausstattung des Kaiser-Friedrich-Bades erhielt, schuf Ernst Wolff-Malm hierfür Fresken.[3]

Heute führen Wolf Spemann, seine Frau und die nachfolgende Generation diese künstlerische Tradition fort. Spemann lebt hier seit 1963 mit seiner Frau, der Geigerin Doris Wolff-Malm. Das Atelier im Untergeschoss nutzt Spemann zum Zeichnen und als Ausstellungsraum. In der sich anschließenden Werkstatt arbeitet er an einem Bildhauerbock oder einer Hobelbank an seinen Skulpturen. Von der Werkstatt aus führt ein Tor in den unteren Teil des Gartens. Neununddreißig Kunstwerke hat Spemann

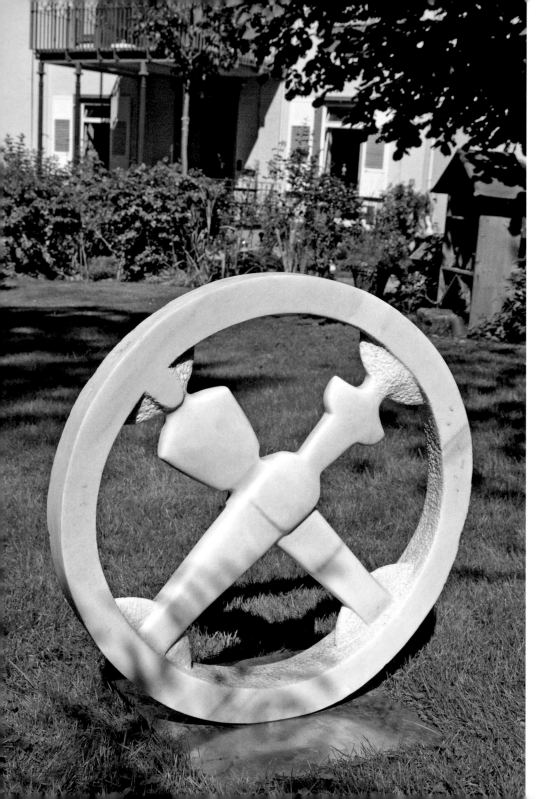

Keltenrad
2007
Marmor, 62,6 x 61,6 x 7,8

sukzessive im Garten angeordnet; die Holzskulpturen stehen in einem Zelt. Die Skulpturen aus Stein, Bronze und Polyester sind durch die permanente Aufstellung im Freien unmittelbar den Einflüssen der Witterung ausgesetzt. Sie erhalten so eine einzigartige Oberfläche, die die Rezeption der Skulpturen beeinflusst. Diese natürliche Patina nimmt der Betrachter unterschiedlich wahr: entweder als besonderen Reiz (vgl. „Zwei Stiere", Abb. S. 43) oder eher als störend, wie die unregelmäßig gerissene Oberfläche der Polyester-Skulptur mit dem Titel „Dicke Dame" (Abb. S. 13). Oftmals geht der sich abzeichnende Verwitterungsprozess der Kunstwerke mit dem Alterungsprozess der umliegend wachsenden Bäume und Pflanzen eine scheinbar natürliche Symbiose ein. Dieser Zusammenklang zwischen Natur und Kunstwerk entspricht Spemanns Vorstellung von der Rezeption seiner Kunstwerke aus Stein und Bronze, die in die Natur „einwachsen" können. Umringt von Efeu und Farn überdauern die Skulpturen die Zeit – sie scheinen für immer an diesem Ort ihrer Entstehung gebunden zu sein. Garten, Skulpturen und Architektur bilden ein unvergleichliches künstlerisches Ensemble, welches in seinem Ganzen eine Bedeutung weit über Wiesbaden hinaus hat.

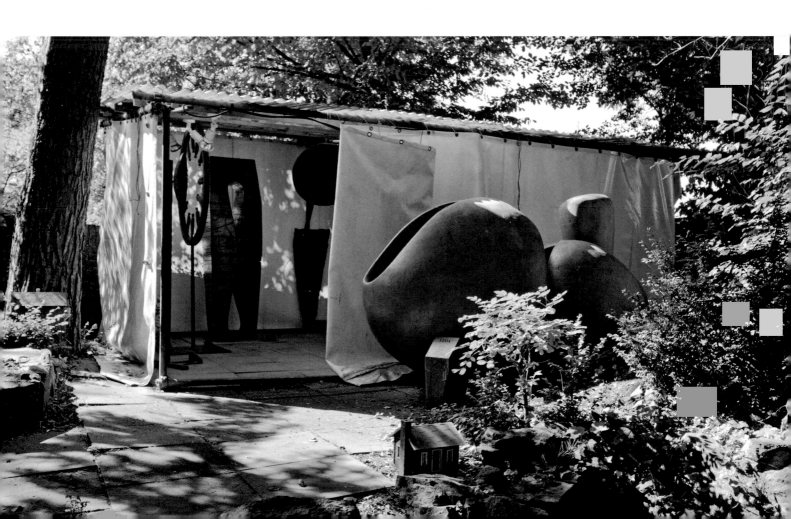

Wolf Spemanns privater Skulpturengarten: Bildhauergärten als Ausstellungsorte und Refugien

Anja Cherdron-Modig

Im öffentlichen Raum Wiesbadens können Kunstinteressierte Wolf Spemanns Skulpturen u. a. an folgenden Orten sehen: die „Sizilianische Marktfrau" in der Karl-Glässing-Straße sowie „Hände und Kreuz" auf dem Nordfriedhof. Vor der katholischen Kirche „Maria Aufnahme" in Wiesbaden-Erbenheim befindet sich die Plastik „Narr und Tod" und in Wiesbaden-Schierstein hat Spemann die Gedenkstätte an der ehemaligen Synagoge gestaltet. Auf Anfrage zu besichtigen sind die „Josefslegende" (1980) im Rathaus sowie das Relief „Gewalt" (1970) im Hof der Synagoge in der Friedrichstraße.[4] Im Unterschied zur vereinzelten Präsenz von Spemanns Arbeiten im Stadtraum ermöglicht der private Skulpturengarten einen umfassenden Überblick über sein künstlerisches Schaffen von 1953 bis 2007. Die Größe des Gartens von ca. 30 x 35 m und die hohe Anzahl der dort angeordneten Skulpturen (39 Werke) stellen eine Besonderheit dar.

Wolf Spemanns Skulpturengarten befindet sich auf einem Privatgrundstück. Zumeist öffnet der Bildhauer seinen Garten für Besucher, indem er persönlich zur Besichtigung einlädt, darüber hinaus aber ist sein Anwesen auch der Öffentlichkeit anlässlich der „Tage des offenen Ateliers" zugänglich (jährlich organisiert vom „Berufsverband Bildender Künstlerinnen und Künstler Wiesbaden e. V.", BBK Wiesbaden). Während dieser Veranstaltung können die Besucher zudem die Werkstatt und das Atelier als Ausstellungsraum besichtigen und sich so vor Ort über den Entstehungsprozess der Skulpturen informieren. 2012 fand erneut ein vom Bildhauer initiierter „Tag des offenen Ateliers" statt. Auch wenn für die Zukunft weitere Einzelveranstaltungen im Garten geplant sind, soll dieser seinen privaten Charakter behalten. Denn der Garten dient weiterhin der Erholung für Spemann und seine Familie. Die private Nutzung des Gartens bleibt für den Besucher erkennbar, wodurch sich das Anwesen nicht als ein rein musealer Ort präsentiert. Vielmehr überschneidet sich das private Leben des Bildhauers mit seiner Präsenz in der Öffentlichkeit durch seine Skulpturen. Wolf Spemann nutzt das Grundstück als „Galerie im Freien", in der er Kunstinteressierten und Sammlern seine Arbeiten persönlich zeigen kann. Er hat seine Werke im Garten selbst angeordnet, fortlaufend fügt er neue Skulpturen hinzu. Die enge Verknüpfung seiner Künstlerpersönlichkeit mit seinem Wohn- und Arbeitsort und seinen Kunstwerken verleiht dem Garten ein hohes Maß an Authentizität.

Im Unterschied zu bekannten Künstlergärten, wie etwa dem Tarot-Garten von Niki de Saint Phalle, hat Spemann seine Skulpturen nicht speziell für den Garten konzipiert. Von vergleichbaren privaten Gärten zeitgenössischer Bildhauerkollegen Spemanns sind nur wenige einer breiten Öffentlichkeit bekannt. Als ein Beispiel soll hier der Bildhauer Thomas Duttenhoefer erwähnt werden, der – nach seinem Studium in Wiesbaden – seit 1979 in einem Atelierhaus mit Garten auf der Rosenhöhe in Darmstadt lebt und arbeitet. Auch sein Atelier und der kleine Skulpturengarten sind nur zu besonderen Anlässen für ein breites Publikum geöffnet. Über einen kleinen Kreis von

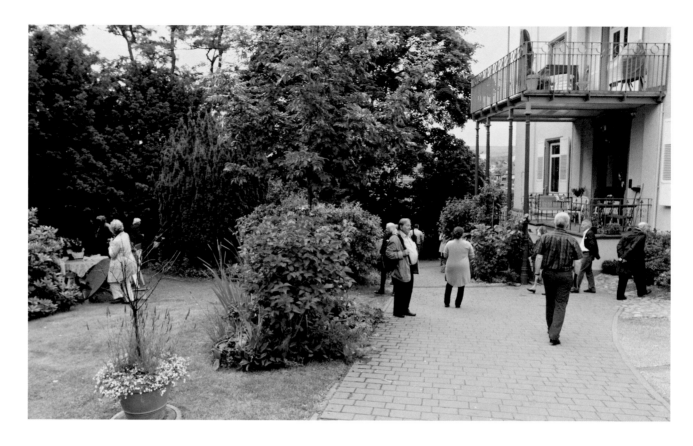

Kunstkennern hinaus bekannt werden private Bildhauer-
gärten erst, wenn sie regelmäßige Öffnungszeiten
aufweisen.

Private Künstlergärten werden manchmal auf Initiative von
Stiftungen posthum der Öffentlichkeit zugänglich gemacht.
Ein herausragendes Beispiel für einen (ursprünglich)
privaten Skulpturengarten ist der zum Wohn- und Atelier-
haus gehörige Garten der Bildhauerin Barbara Hepworth in
St. Ives, Cornwall. Barbara Hepworth (1903–1975) lebte und
arbeitete von 1949 bis 1975 im „Trewyn Studio"; zusammen

mit dem von ihr angelegten Garten wurde ihr Atelier nach
ihrem Tod für die Allgemeinheit geöffnet.

Grundsätzlich sind private Skulpturengärten von Bildhauern
von der Größe und von der Intention ihrer Entstehung her
von öffentlichen Skulpturen*parks* zu unterscheiden. Es gibt
eine Reihe von großzügig angelegten Skulpturenparks von
Künstlern in unterschiedlicher Gestalt und Trägerschaft, wie
etwa das Museum Insel Hombroich in Neuss. Auf diesem
bei Düsseldorf gelegenen Museumsgelände befinden sich
Ateliers verschiedener Künstler, u. a. hat der Bildhauer
Anatol Herzfeld hier sein Wohn- und Atelierhaus.

Eine Einführung zu den Skulpturen im Garten

Wolf Spemann hat die Skulpturen im Garten nicht chronologisch geordnet, wodurch stilistischen Entwicklungen bei der Betrachtung seiner Arbeiten eine untergeordnete Rolle zukommt. Der Besucher ist vielmehr aufgefordert, thematische Bezüge herzustellen und zu verfolgen, wie sich Spemann mit bestimmten Grundthemen und bildhauerischen Fragen auseinandergesetzt hat. Thematisch steht der Mensch im Zentrum von Spemanns Arbeit: Die Frau als Symbol für „Weiblichkeit" (vgl. „Weibliches Idol 3", Abb. unten), Mann und Frau als Paar und die Familie (vgl. „Familie I", Abb. rechts). In seinen Frauenfiguren nähert sich Spemann zunehmend einer Zusammenfassung der Detailformen mittels stereometrischer Grundform an.

Seine Vollendung finden diese künstlerischen Bestrebungen in „Hockende, Torso I" (Abb. rechts); hier ist der Körper der Frau in eine unregelmäßige Trapezform eingebunden.

Vom bildhauerischen Standpunkt her interessiert Spemann die formale Auseinandersetzung mit Volumen und Hohlform. In der Kugelform kann er seine künstlerischen Intentionen auf ideale Weise zusammenführen. Die Kugel ermöglicht ihm in höchstmöglicher Konzentration das Spannungsfeld menschlicher Erfahrungen wie Geborgenheit, Hoffnung und Schmerz auszuloten und darzustellen.[5] Aus der Kugelgestalt leitete Spemann den Kreis, das Rad und das Pendel als weitere spezifische Formen seiner Arbeit ab.

In vielen seiner Skulpturen betont Spemann das Material, aus dem diese bestehen. Durch Herausstellen des Materialcharakters soll für den Betrachter die haptische Qualität von Holz, Stein oder Bronze erfahrbar werden. Neben den klassischen Bildhauermaterialien verwendet er vorgefundene Materialien aus der Natur oder handwerklich hergestellte Gegenstände. In einem Schuppen gegenüber der Werkstatt befindet sich das „kreative Depot" des Bildhauers, dort sammelt er Material für seine Objekte. Alte Wagenräder, Holzstöcke, Äste u. ä. bilden das Ausgangsmaterial für diese Arbeiten, in denen Spemann Fundstücke in die Skulpturen integriert. So hat er etwa in der ersten Fassung von „Astarte 2" (Abb. S. 32/33) auf das Horn einer Kuh Symbole aus Wachs modelliert und anschließend in Bronze gießen lassen. Im Zelt sind die Hauptwerke von Spemanns Objekten aus Wagenrädern versammelt: „Lebensrad", „Männerbünde – Frauenkreise", „Mars und Venus, Tiroler Wagenrad" und „Totentanz"(Abb. S. 34/35).

Hockende, Torso 1
1999
Bronze, 27 x 13,8 x 17,3

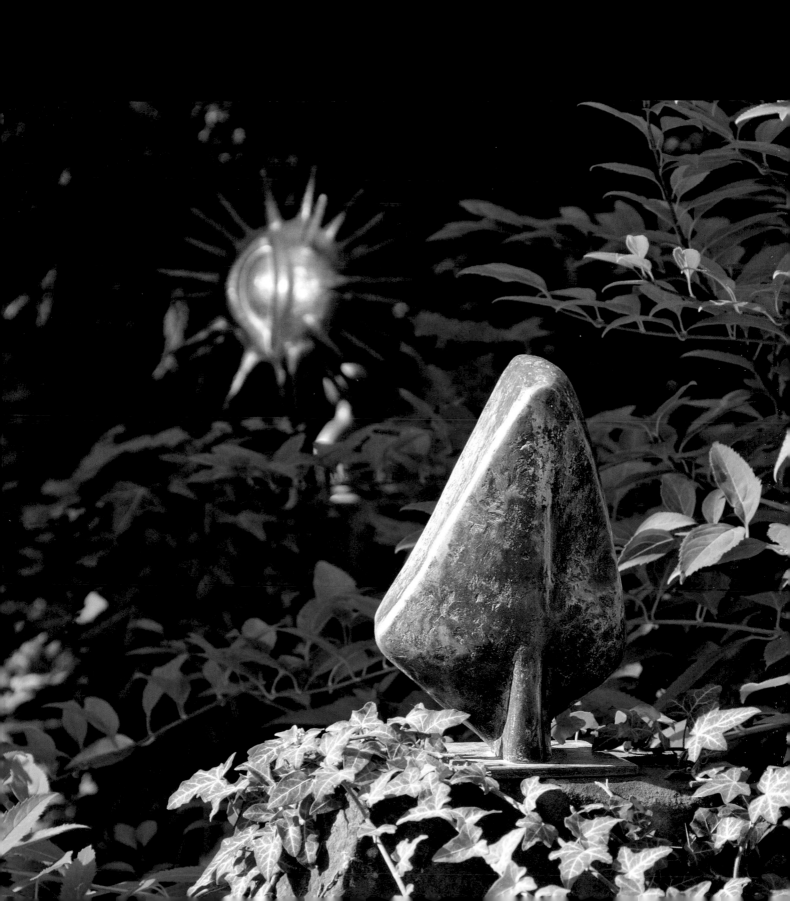

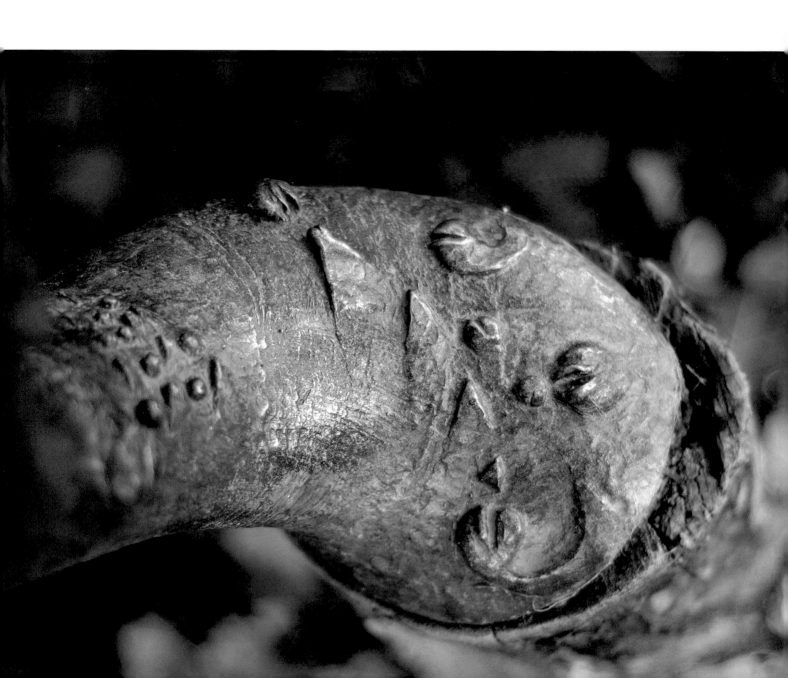

Astarte 2
1976
Bronze, 34,5 x 16 x 14

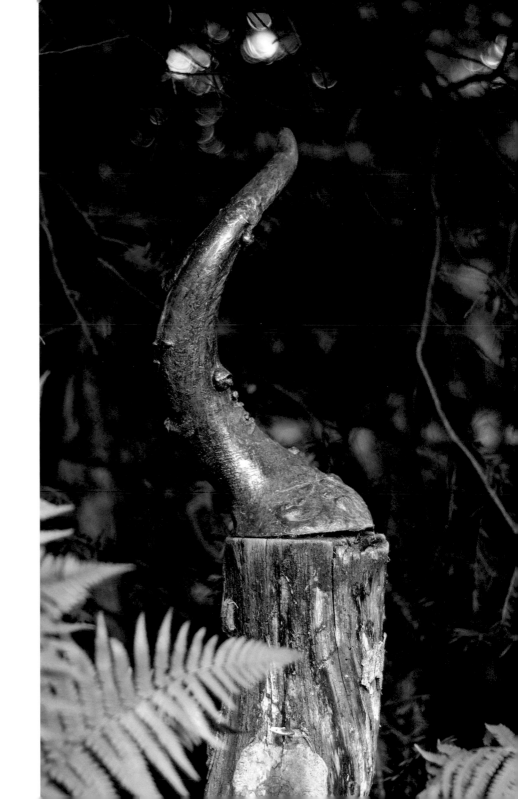

von links nach rechts:

Hermenpaar 3
2004
Eiche, 203 x 49,8 x 58

Segmente der „Tastkapsel Jonas"
1967
Schnitzholz und Naturmaterialien
je 120 x 46 x 22

Lebensrad
1995
Eiche/Stahl, 165 x 70,5 x 60

Zeitzeugen
Welt- und Pseudoreligionen
2000
Roteiche/Bronze, 236 x 58 x 52

Männerbünde – Frauenkreise
1997
Eiche/Stahl, Frauenkreise: 200 x 60 x 51

Segmente der „Tastkapsel Jonas"
1967
Schnitzholz und Naturmaterialien
je 120 x 46 x 22

Mars und Venus, Tiroler Wagenrad
1997
Buche/Stahl, 176 x 80 x 80

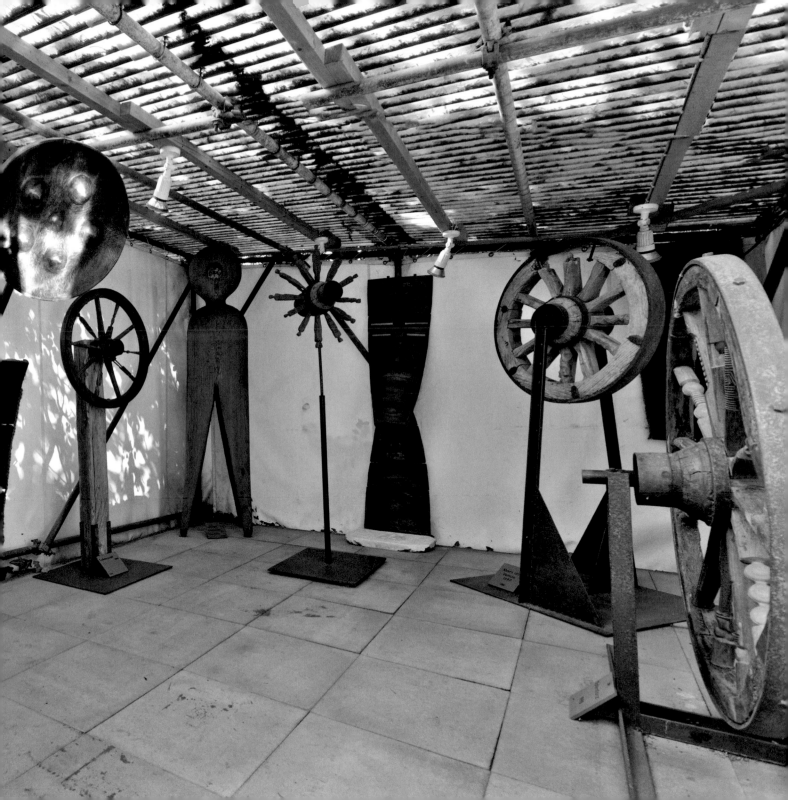

„Künstler" ist für mich ein sehr problematischer Begriff. Er ist meiner Ansicht nach, angefangen von Kurt Schwitters über Beuys bis zu vielen Fehlinterpretationen dieser Beiden, inzwischen ein verdorbener Begriff. Deshalb nenne ich mich ungern Künstler, ich nenne mich Bildhauer. "

„So gut es geht,
den Dingen auf den Grund gehen"

Wolf Spemann im Gespräch mit Anja Cherdron-Modig

Im Folgenden stellt Wolf Spemann erstmalig seine Skulpturen im Garten ausführlich vor. Das Interview gibt Einblicke in Spemanns Kindheit und Jugend, seinen künstlerischen Werdegang und seine Motivation sowie in kulturpolitische Entwicklungen Wiesbadens.

RÜCKBLICK

Anja Cherdron-Modig: Lieber Wolf Spemann, mit 81 Jahren können Sie auf ein reiches künstlerisches Leben zurückblicken: Seit mehr als fünfzig Jahren arbeiten Sie als Künstler. Wenn Sie ein Resümee ziehen würden, wie würde dieses ausfallen?

Wolf Spemann: Ich denke, es ist ein Geschenk des Lebens, wenn man von einer Seite her eine Begabung mitbringen darf. Bei mir war es die Kombination von Auge und Tastsinn, die dann zur Plastik geführt hat. Wenn man dadurch seine Gedanken und sein Empfinden in einer Kunstform ausdrücken kann, ist das ganz tiefgreifend. Freilich bringt das viele Höhen und Tiefen mit sich.

Aus Ihrer Ehe mit Doris Wolff-Malm sind drei Kinder hervorgegangen. Über den Verlauf Ihres Lebens haben Sie rückblickend formuliert: „Wenn man als Bildhauer einigermaßen Glück hat im Leben, dann entwickelt sich eine Form, und diese kann im Lebenslauf zu einer Logik führen, die mindestens der Betroffene – und manchmal auch die Mitmenschen – spüren." Können Sie schlagwortartig Erlebnisse nennen, die dazu beigetragen haben, dass sich in Ihrem Leben eine „Form" herauskristallisiert hat?

Ich denke, als Frühestes wohl die Geburt meiner jüngeren Schwester. Es war für mich ein ungeheures Erlebnis, diesen Säugling aufwachsen zu sehen, und auch heute geht es mir noch so, dass ein Säugling für mich zu den größten Wundern auf diesem Planeten gehört.

Denn es ist einerseits das rein Körperliche und andererseits das Heranwachsen eines Geistes. Das Zweite ist das Zusammentreffen mit meiner Frau im Dezember 1952. Ich war noch an der Werkkunstschule bei Erich Kuhn und habe unter dem Eindruck der Begegnung mit meiner Frau eine Holzplastik geschnitzt. Als Kuhn diese sah, sagte er, er wäre völlig überrascht, damit habe er nicht gerechnet. Das ist mir deswegen in Erinnerung, weil die Begegnung mit meiner Frau damals so tiefgreifend war und in dieser Plastik zum Ausdruck gekommen ist.

Nun gibt es sicher nicht nur positive Erlebnisse, es gibt auch Schattenseiten im Leben. Während des Zweiten Weltkrieges bin ich mit zwölf Jahren in ein Kinderlandverschickungslager gekommen. Es war in dem Gebäude eines ehemaligen Reichsarbeitsdienstlagers untergebracht und war zu unserem Schutz mit Stacheldraht umzäunt. Dieser Stacheldraht hat sich mir als ein Zeichen für Unfreiheit tief eingeprägt. Alle diese Dinge möchte ich zunächst nennen, sie waren am tiefgreifendsten.

KINDHEIT UND JUGEND

Blicken wir zurück auf Ihre Kindheit: Ihr Vater war Professor an der Pädagogischen Akademie in Frankfurt und ihr Großvater war ein bedeutender Zoologe. Demnach spielte die Wissenschaft in Ihrem Elternhaus eine wichtige Rolle. Die künstlerische Seite hat Ihr Onkel Rudo Spemann vertreten, ein bekannter Kalligraph. Was hat Sie bewogen, Bildhauer zu werden?

Mein Vater hatte einen Originalabguss der Nofretete; der Kopf hat mich sehr beeindruckt und ich habe ihn im Alter von acht Jahren verkleinert nachmodelliert. Dann hat mich mein Vater einem Bildhauer in Kassel vorgestellt. Dieser hat mir wenige, aber entscheidende Hilfen gegeben. Als ich sechzehn Jahre alt war, 1947, waren wir auf einer Reise in Nördlingen. Wie der Zufall es wollte, erfuhr mein Vater davon, dass Arno Breker dort lebte.

Breker – der bekannteste Bildhauer im Nationalsozialismus – lebte ab Oktober 1945 weitestgehend unbehelligt in Wemding im Ries, in der Nähe von Nördlingen. War Ihnen damals der Name Arno Breker schon ein Begriff?

Nein. Ich habe erst später über seine künstlerische Karriere im Nationalsozialismus erfahren. Als wir zu Arno Breker kamen, war gerade ein Großindustrieller zu Besuch, den Breker porträtiert hat. Mein Vater hat Breker Fotos meiner Arbeiten gezeigt. Dass Breker politisch völlig eine andere Richtung vertrat, war ihm klar, aber er wollte ja ein fachliches Urteil. Breker gab den Rat, mich von der Schule zu nehmen und in eine Steinmetzlehre zu schicken. Mein Vater meinte nach dem Besuch zu mir: Bleib du mal schön auf der Schule, die Bildung ist das, was du brauchst! Ich bin auf der Schule geblieben und habe bis zum Abitur durchgehalten.

Ich habe gelesen, dass Ihrem Vater seine Professorenstelle aberkannt wurde, da er sich gegen das nationalsozialistische Regime geäußert hat. Wie haben Sie als Kind das Dritte Reich erlebt?

Ich möchte zunächst etwas zu der aberkannten Professur ergänzen: Mein Vater hatte auf Grund seiner kritischen Aussage über das NS-Regime fünf Jahre Arbeitsverbot, aber er hat mir das bis 1945 verschwiegen. Er hat mich damit verschont vor einem dauernden Verschweigen und „Politisch-vorsichtig-sein-Müssen". Die NSDAP hat ihm abverlangt, dass unsere Familie von Frankfurt nach Kassel umziehen musste. Die Abwesenheit meines Vaters, der sofort nach Kriegsbeginn eingezogen wurde, war für mich ein gravierender Einschnitt. Dann kam der 23. Oktober 1943 mit dem furchtbaren Bombenangriff auf Kassel; in dieser einen Nacht wurde Kassel weitestgehend zerstört. Weiterhin war – wie ich bereits erwähnt habe – für mich tiefgreifend, dass ich als Zwölfjähriger in ein Kinderlandver- schickungslager kam. Alle kinderreichen Familien wurden aus Kassel evakuiert. Wir kamen in das Dorf Wernswig, in der Nähe von Homberg an der Efze. Kurz bevor mein Vater dann 1945 aus dem Krieg nach Hause kam, habe ich von meiner Mutter über das Arbeitsverbot meines Vaters gehört und den Grund hierfür erfahren. Als ich die Wahrheit wusste, war das ein gewisser Schock für mich. Wenn man als Kind mitbekommt, dass man zwei Jahre von seinen HJ-Führern im Kinderlandverschickungslager belogen worden ist, dann bleibt für den Rest des Lebens ein Grundmisstrauen allem gegenüber, was man hört oder liest.

Als Jugendlicher haben Sie dann in der Werkstatt Ihres Vaters geholfen, Spielzeug aus Holz herzustellen.

Ja, gleich 1945 hatte mein Vater – der auf keinen Fall wieder arbeitslos werden wollte – eine Werkstatt für Kunsthandwerk gegründet. Da ich zuvor ein Praktikum bei einem Tischler absolviert hatte, konnte ich mitarbeiten. Bis zur Unterprima half ich meinem Vater einen halben Tag in der Werkstatt und schnitzte Kasperleköpfe, Weihnachtskrippen und dergleichen.

KÜNSTLERISCHE AUSBILDUNG

Kommen wir auf Ihre früheste Arbeit im Garten zu sprechen, das Relief „Zwei Stiere" von 1953 (Abb. rechts). Es verweist vom Material her auf die Nachkriegszeit.

Die Steinplatte ist aus einer alten Treppenstufe eines zerbombten Hauses gehauen. Es wäre finanziell undenkbar gewesen, so eine Platte aus Granit neu zu erwerben.

Das Relief stammt als einziges Werk im Garten aus Ihrer Studienzeit an der Wiesbadener Werkkunstschule bei dem Bildhauer Erich Kuhn. Dort haben Sie von 1951 bis 1954 studiert. Was haben Sie bei Kuhn gelernt?

Bei Kuhn habe ich gelernt, Plastik als Formsprache zu begreifen. Der Sinn einer Abstraktion als Mittel, um eine intensivere Aussage herstellen zu können, ist mir erst bei Kuhn klar geworden.

Die Hörner der Stiere sind in der Negativform wiedergegeben: Je ein Horn der zwei Hörnerpaare ist konvex, eines konkav ausgearbeitet. Die Einbeziehung der Negativform in die Plastik als eine Möglichkeit, Masse darzustellen, war ein wichtiges künstlerisches Mittel in der internationalen Bildhauerei der 1940er und 1950er Jahre.

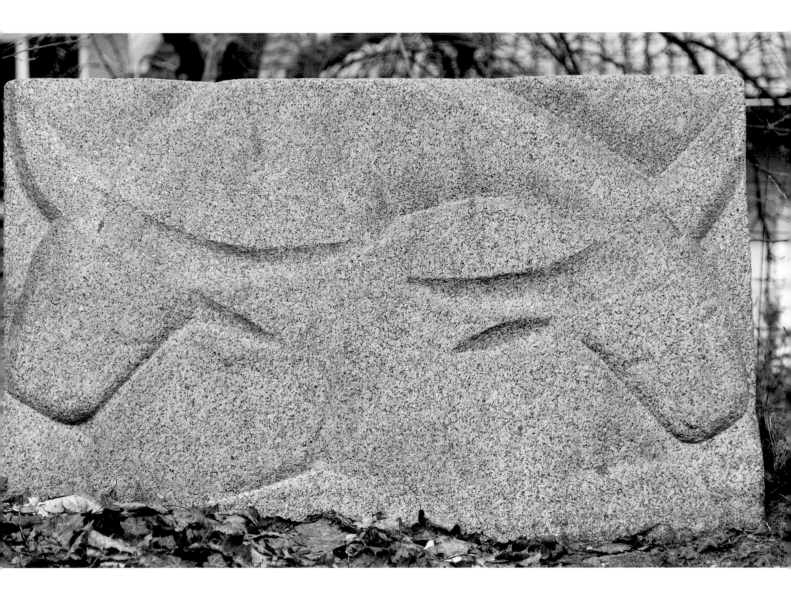

Zwei Stiere
1953
Granit, 130 x 80 x 12

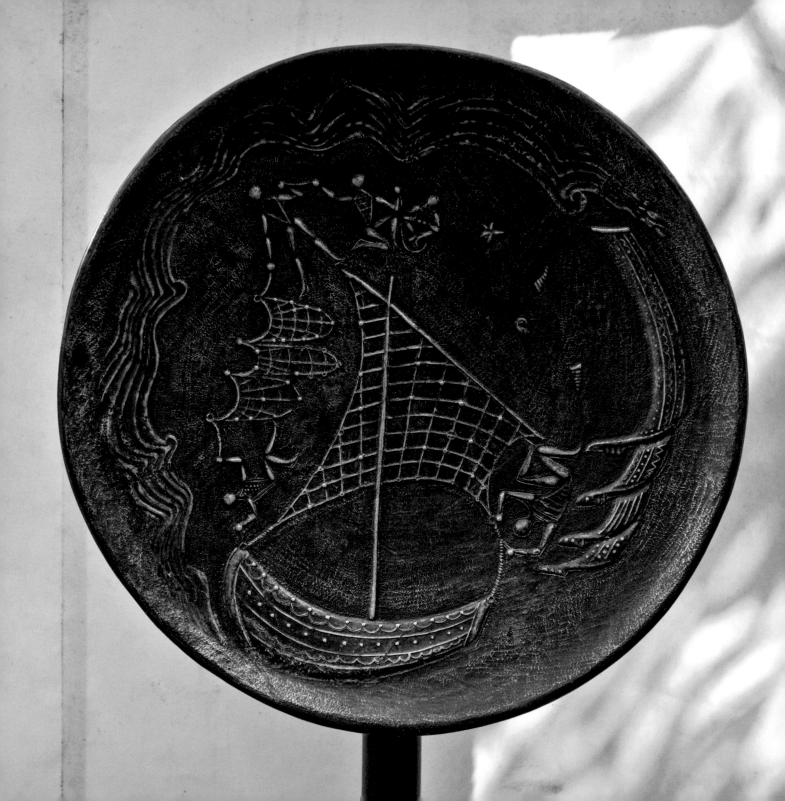

Für Kuhn war die Negativform mit einer Positivform austauschbar, gleichgültig ob das zum Inhalt der Darstellung passte oder nicht. Ewald Mataré dagegen lehnte diese Gleichsetzung ab. Er hat einmal zu mir gesagt: „Wir haben nicht das Recht, wenn etwas Masse ist, einen Hohlraum an die Stelle zu setzen". Da ich in meinen Skulpturen auf Formen unserer alltäglichen Umgebung Bezug nehme, ist für mich die Behandlung der Negativform eine inhaltliche Entscheidung. Die Darstellung oder Negierung von Masse ist eine Möglichkeit, inhaltlich zu einer Aussage zu finden.

„Fischer am Strand, als Gong" (Abb. links), entstand 1957 während Ihres Studiums bei Ewald Mataré an der Kunstakademie Düsseldorf. Mataré hatte in den 1920er Jahren vor allem Tierskulpturen geschaffen. Bekannt geworden ist er in den Nachkriegsjahren durch große städtische und kirchliche Auftragsarbeiten, beispielsweise die Neugestaltung der Südportale des Kölner Doms. In welcher Hinsicht hatte Ihr Studium bei Mataré einen Einfluss auf Ihre Arbeit?

Die Begegnung mit Mataré war für mich aus unterschiedlichen Gründen sehr wichtig. Er hat sich eine Methode ausgedacht, wie seine Schüler Proportionen konstruieren sollen. Dieses Konstruieren hat zur Folge, dass man die Proportionen beherrscht, ohne überlegen zu müssen, und gleich merkt, wenn diese unstimmig sind. An meiner letzten Skulptur, dem „Keltenrad", kann man das am leichtesten nachvollziehen: Denkt man sich die Kreissegmente als komplette Kreise, so stehen sie in einer klaren Proportion innerhalb des Rades. Masse und Durchbrüche sind ausgewogen (Abb. S. 24).

Welche Begegnungen mit Bildhauerkollegen waren für Sie bedeutend?

Da möchte ich vier Namen nennen: Emy Roeder, Gerhard Marcks, Reg Buttler und Henry Moore. Nach meinem Studium bei Kuhn hatte ich eine Ausbildung bei Emy Roeder in Erwägung gezogen, aber sie hat keine Schüler mehr angenommen. Kennengelernt habe ich Roeder in ihrer Wohnung in Mainz. Mit Gerhard Marcks habe ich mich in Köln bei seinem monatlichen Jour fixe unterhalten, und er hat mir seinen Garten gezeigt. Auf Exkursionen mit meinen Studenten konnte ich Reg Buttler und Henry Moore in ihren Ateliers besuchen und ihre Arbeitsmethode kennenlernen. Diese vier Begegnungen waren für mich von großer Bedeutung.

Fischer am Strand, als Gong
1957
Bronze, ø 43,7, Tiefe 7,5

Im Garten befinden sich zwei Skulpturen, in denen Sie sich explizit mit Kriegs-
erfahrungen auseinandergesetzt haben. Die eine trägt den Titel „Menschen im
Untergrund" von 1963 (Abb. rechts und folgende Seiten). Die Unterordnung des
Einzelnen unter den Staat in einem diktatorischen Regime ist Thema der Skulptur.
Es ist eine abgeflachte Kugel, auf deren Oberseite eine große Ansammlung von
Figuren steht. An den Seiten befinden sich einzelne Streben, von denen Spitzen ins
Innere der Kugel ragen. Auf diesen Spitzen sind einzelne, winzige Figuren
dargestellt. Welche Bedeutung haben die Figuren für Sie?

Ich war ab meinem zehnten Lebensjahr zwangsläufig Mitglied im „Jungvolk", einer
Jugendorganisation der Hitler-Jugend. Im „Jungvolk" habe ich zu Hitlers Geburtstag
zwischen 1941 und 1943 die großen Aufmärsche in der Aue in Kassel erlebt, wo wir zu
vielen Hundert Jungens und Mädels aufmarschiert sind. Diktaturen weisen gewisse
Parallelen untereinander auf. So haben mich die Mai-Kundgebungen in der damaligen DDR
oft noch negativ daran erinnert. Durch diese ganzen Erlebnisse ist in mir eine starke
Ablehnung entstanden gegen jede Form von Massenaufmärschen. Sie sind für mich der
Inbegriff von Unfreiheit, von Diktatur des Staates gegenüber dem Individuum. In
„Menschen im Untergrund" wollte ich darstellen, dass Einzelne sich dem entziehen und
versuchen, die Widersprüche, die ich durch die waagerechten Dornen dargestellt habe, in
sich selber zu erleben.

Wie ist der Titel „Menschen im Untergrund" zu verstehen?

Ich will es so zusammenfassen: Es ist die Spannung zwischen dem Individuum, welches
seine Freiheit sucht, und der vom Staat diktierten Machtbewegung. Die Arbeit entstand
unter dem Eindruck des ungarischen Volksaufstandes von 1956, an dessen Anfang eine
friedliche Großdemonstration der Studenten für demokratische Veränderungen stand.

Menschen im Untergrund (Detail)
1963
Bronze, 51 x 63 x 50

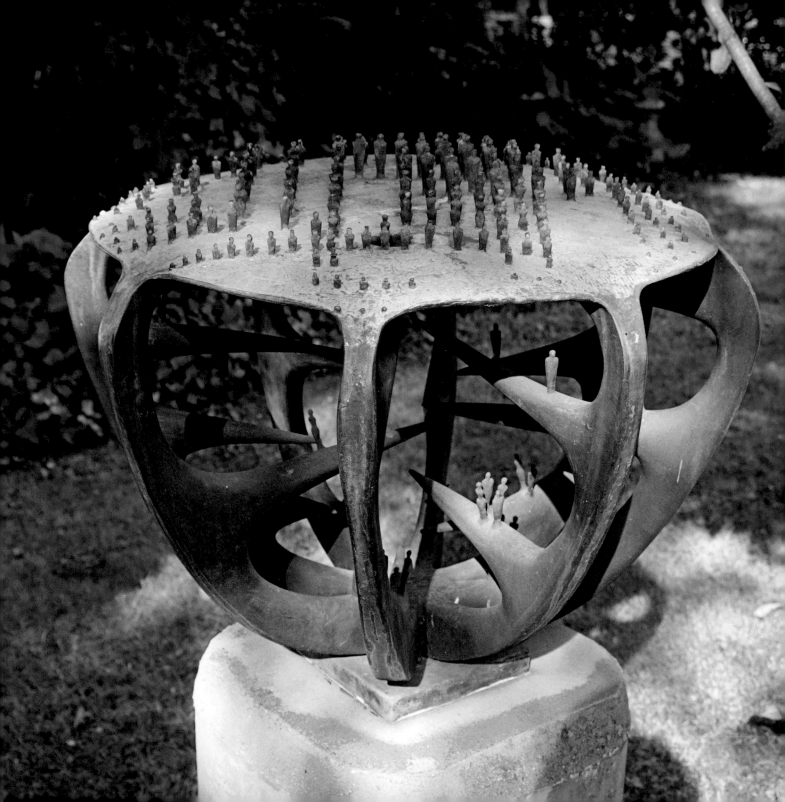

Menschen im Untergrund
1963
Bronze, 51 x 63 x 50

Auf Ihrem Briefkopf steht „Wolf Spemann, Bildhauer", ohne einen Hinweis auf den Professorentitel. Daraus ließe sich folgern, dass Sie sich in erster Linie als Bildhauer, als Handwerker, verstehen.

Ich war neun Jahre freier Bildhauer, ehe ich dann in den Zweitberuf der Lehre eingestiegen bin. Das hatte vor allem Gründe der Sicherheit; mit meiner Bildhauerei konnte ich nicht zuverlässig das notwendige Geld verdienen, um eine fünfköpfige Familie zu ernähren. „Künstler" ist für mich ein sehr problematischer Begriff. Er ist meiner Ansicht nach, angefangen von Kurt Schwitters über Beuys bis zu vielen Fehlinterpretationen dieser Beiden, inzwischen ein verdorbener Begriff. Deshalb nenne ich mich ungern Künstler, ich nenne mich Bildhauer.

Während Ihrer Lehrtätigkeit an der Goethe-Universität in Frankfurt absolvierten Sie ein Zweitstudium der Philosophischen Anthropologie, welches Sie 1976 begannen und 1983 mit der Promotion abgeschlossen haben. In welchem Verhältnis stehen Ihre kunstpädagogischen Betrachtungen zu Ihrer praktischen künstlerischen Arbeit?

Beeinflusst hat mich die Theorie besonders auf zwei Sektoren: der Auseinandersetzung mit der Objektkunst und mit der Kinetik. Beides hatte ich durch meine Lehrer nicht gelernt und musste es mir durch die Theorie erarbeiten. Die Studenten hatten ein Anrecht darauf, dass ich ihnen dieses Wissen vermitteln konnte. Auch auf meine eigene Arbeit haben sich diese Anregungen nachhaltig ausgewirkt.

In Ihrer Dissertation haben Sie die Bedeutung des Tastsinns für den Menschen hervorgehoben. Ihren Ausführungen zufolge sind unsere alltäglichen Gegenstände und Handlungen im Wesentlichen auf den Sehsinn ausgerichtet; dieses hätte zu einer einseitigen Überbewertung des Sehsinns und zur Zurückdrängung des Gebrauchs der anderen Sinne geführt. Wie kommen diese Beobachtungen in Ihrer künstlerischen Arbeit zum Ausdruck?

An meinen Skulpturen, beispielsweise an den Rädern im Garten, steht „bitte drehen" oder dergleichen. Die meisten Plastiken dürfen nicht nur, sondern sollen ertastet, „be-griffen"

unten:

Mars und Venus
1997
Buche/Stahl, 176 x 80 x 80

rechts:

Hermenpaar 3
2004
Eiche, 203 x 49,8 x 58

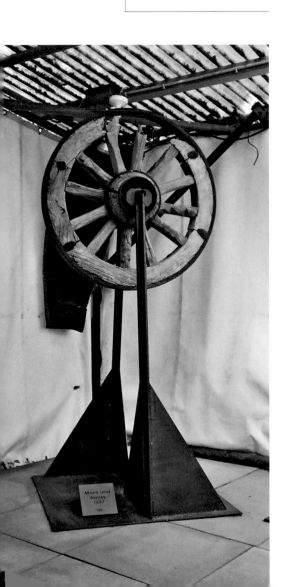

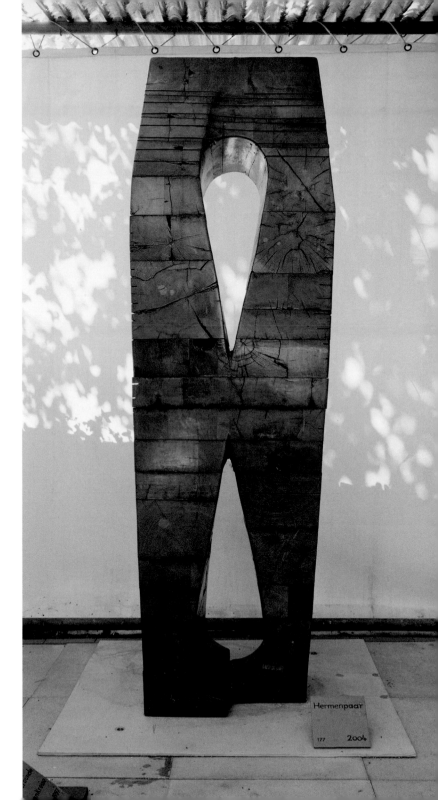

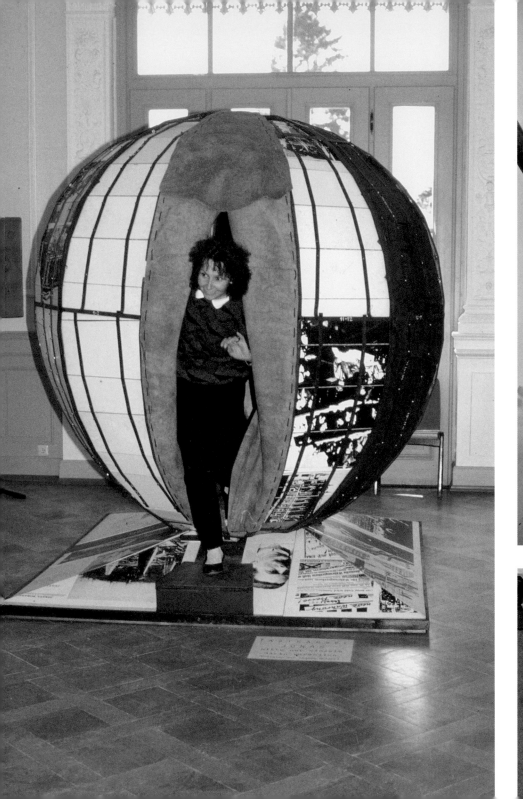
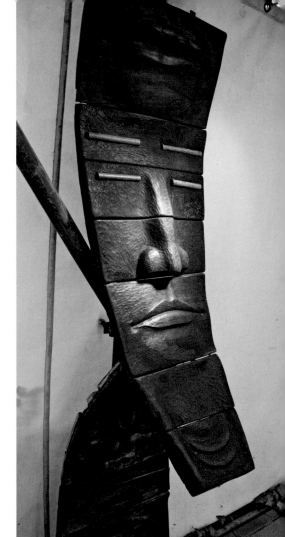

werden. Das Material, die Kälte des Steins, die Wärme des Holzes sollen gespürt werden. Weder bei den Rädern noch bei den Pendeln ist ein Motor eingebaut. Der Besucher wird aufgefordert, mit der Hand zu agieren, zu „hand-eln".

Eine konkrete künstlerische Umsetzung stellt die „Tastkapsel Jonas" aus dem Jahr 1987 dar, von der nur noch Fragmente erhalten sind. Der Ausstellungsbesucher sollte sich in den Innenraum der Kugel begeben, dort befand sich eine Harfe; an den Innenwänden waren Reliefs aus Holz bzw. Naturmaterialien angebracht. Wie haben die Rezipienten ihre Erfahrung im Inneren des Objektes beschrieben?

Extrem unterschiedlich. Da der Einstieg nur einen geringen Lichteinfall ins Innere ermöglichte, waren die Besucher auf den Klang und ihren Tastsinn angewiesen. Es gab eine ganze Reihe von Menschen, die nicht mal den Mut hatten, in die Kugel einzusteigen, und wenn sie eingestiegen sind, gleich wieder rauskamen, da sie Klaustrophobie bekommen haben. Andere wiederum, vor allem Kinder und Jugendliche, haben es ganz toll gefunden.

Wie sind Sie auf die Idee gekommen, ein für Menschen benutzbares Kunstobjekt zu schaffen?

Schon während meines Studiums hatte ich Hugo Kükelhaus und seine Schriften kennengelernt. Kükelhaus war ein wichtiger Künstler und Pädagoge, von seiner Haltung gegenüber dem Nationalsozialismus abgesehen. Er hat das „Erfahrungsfeld zur Entfaltung der fünf Sinne des Menschen" entwickelt. Sein Anliegen, den Menschen ihre Fähigkeiten zur Sinneswahrnehmung wieder erfahrbar zu machen, hat meine kunstpädagogische Tätigkeit beeinflusst.

Wie kam es dazu, dass die Tastkapsel im „Erfahrungsfeld der Sinne" im Schloss Freudenberg in Wiesbaden gezeigt wurde?

Nach dem Tod von Kükelhaus waren die Spielstationen des Erfahrungsfeldes an mehreren Orten zu sehen. Mathias Schenk brachte diese nach Wiesbaden; bei der Gelegenheit habe ich ihn kennengelernt. Als er später ein Erfahrungsfeld der Sinne im Schloss Freudenberg aufgebaut hat, war die „Tastkapsel Jonas" dort zeitweise ausgestellt.

links:

Tastkapsel Jonas
geschlossene Kugel mit einem Einstieg
1987
verschiedene Materialien
232 x 212 x 212

rechts:

Segment der Tastkapsel Jonas
1967
Schnitzholz und Naturmaterialien
120 x 46 x 22

Bodenteil der Tastkapsel Jonas

54

In Auftragsarbeiten, wie z. B. „Hände und Kreuz", haben Sie sich mit religiösen Motiven auseinandergesetzt. Im Garten steht das Modell für die große Ausführung auf dem Nordfriedhof. Auch einige freie Arbeiten, etwa „Totentanz" (Abb. Detail S. 56) und „Zeitzeugen und Weltreligionen" (Detail siehe rechts), weisen religiöse Symbole, nicht nur für das Christentum, sondern auch für andere Religionen auf. Wie ist Ihr Verhältnis zur Religion?

Von Hause aus bin ich evangelisch. Die Auseinandersetzung mit unterschiedlichen Religionen ist untrennbar für mich mit meinem Leben verbunden. Aber in kritischer Distanz.

Können Sie bitte die Skulptur „Hände und Kreuz" (Abb. rechts) näher beschreiben. Versinnbildlichen die zu einer Kugel zusammengefügten Hände die Hände Christi?

Ja, wenn man es so sehen will. Auf dem Handrücken der oberen Hand zeichnet sich der Nagelkopf ab. Das Kreuz in der Mitte ist nicht zweidimensional angelegt, sondern dreidimensional und ragt mit vier waagerechten Kreuzarmen in den Raum hinein. Ein wesentliches Element der Plastik ist die Spannung zwischen dem Kreuz, welches nach außen drängt, und der Geschlossenheit der Kugel, die das Ganze wieder zusammenhält.

Besonders bemerkenswert ist das breite Spektrum Ihrer Werkstoffe: Es reicht von den traditionellen Materialien Stein und Holz bis hin zu Polyester, wie etwa bei „Dicke Dame" von 1958 (Abb. S. 13). Abgesehen von praktischen Gründen – Polyester ist ein kostengünstiges Material, welches Sie im Atelier selbst herstellen konnten –: Welches ist Ihr bevorzugter Werkstoff?

Ich suche mir die Werkstoffe nach den Themen aus. Holz ist mir das liebste Material, aber es ist auf die Dauer im Garten schwer zu erhalten. Die Priorität ist für mich die Idee, dann die Überlegung, in welchem Material ich es mache, und dann kommt die Arbeit an der formalen Lösung, die ja dann in gewisser Weise erst die eigentliche bildhauerische Arbeit ist.

oben:
Welt- und Pseudoreligionen
2000
Bronze, 15,0 x 14,0 x 0,5

rechts:
Hände und Kreuz
Modell
1975
Bronze, 27 x 28 x 24

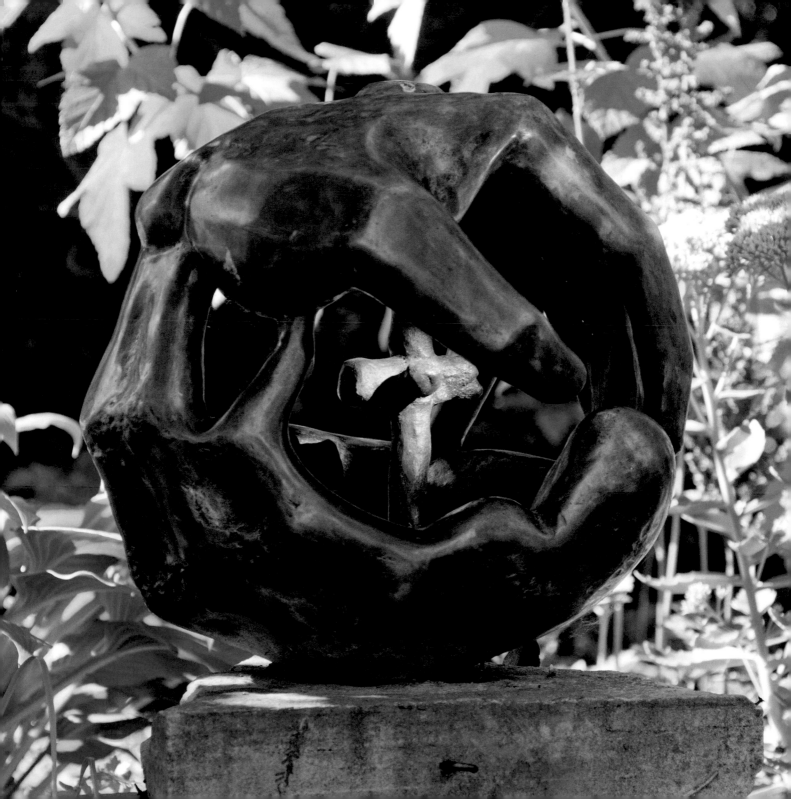

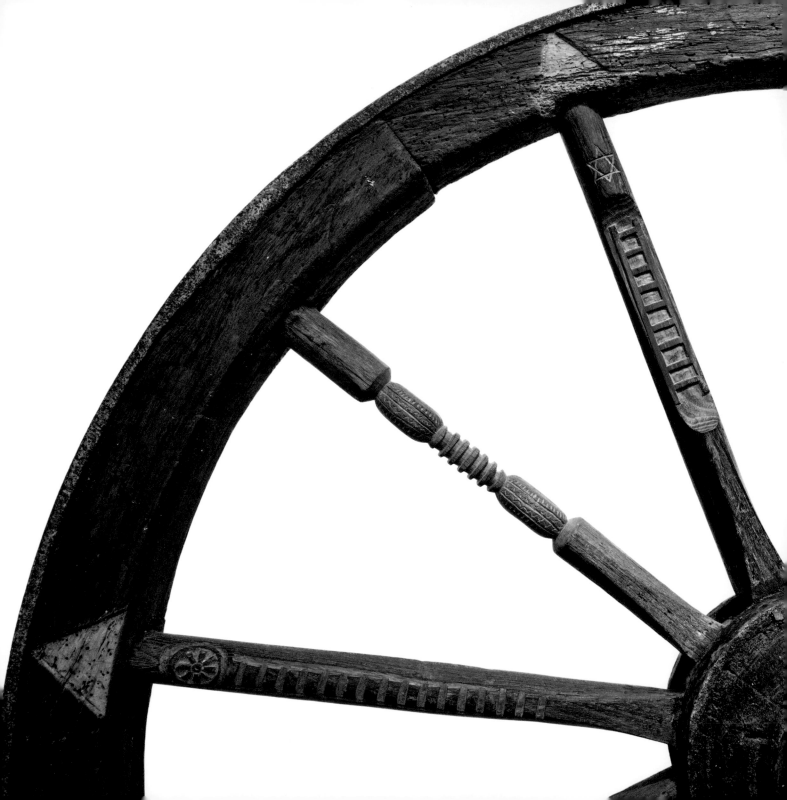

„ *Die Räder haben schon*

ein Schicksal hinter sich.

Sie regen mich an,

ich gehe auf ihre Wunden ein.

Oft sind sie schon kaputt. "

Ihre Neigung zum Experimentieren mit ungewöhnlichen Bildhauermaterialien kommt in den Objekten zum Ausdruck, bei denen ein Teil der Skulptur aus vorgefertigten Gegenständen besteht. Als Ausgangsmaterial für die Rad-Skulpturen verwenden Sie Wagenräder in ihrem ursprünglich vorgefundenen Zustand[6]; in das Holz der Radspeichen haben Sie Figuren bzw. Ornamente geschnitzt. Warum kombinieren Sie Fundstücke und plastische Gestaltung?

Seite 56
Totentanz (Detail)
1998
Eiche/Stahl/Blei, kinetisch
136 x 122 x 64,5

Die Räder haben schon ein Schicksal hinter sich. Ich kann das deutlich machen an dem „Lebensrad" (Abb. rechts oben): Da ist die Nabe gerissen und an der Stelle habe ich die Grenze zwischen Lebensbeginn und Lebensende gesetzt. Das Rad hat mir praktisch diese formale Lösung schon vorgegeben. Die Räder regen mich an, ich gehe auf ihre Wunden ein. Oft sind sie schon kaputt. Man kann solch ein Rad niemals auseinandernehmen und wieder zusammensetzen, sondern man muss, wenn man die Speichen schnitzen will, das Rad als Ganzes zusammen lassen, was technisch sehr mühsam ist.

Einzelne Werke vereinen verschiedenartige Bedeutungsträger in sich; so finden sich etwa im „Totentanz" (Abb. rechts unten) Symbole für unterschiedliche Formen von Gewalt sowie für verschiedene Weltanschauungen und Religionen. M. E. kann diese vielschichtige erzählerische Komponente dazu führen, die Skulpturen mit Bedeutungsschwere zu überfrachten. Dadurch gerät die von Ihnen angestrebte Kongruenz von Inhalt und Form aus dem Gleichgewicht.

Nein. Ein Rad ist als Form so dominant, dass ich durch das Verformen einzelner Speichen diese Dominanz nicht ändern kann und will und mit dem Inhalt immer hinter die Form des Rades zurücktrete.

Welche Rolle spielen inhaltliche und formale Aspekte bei der Entstehung Ihrer Skulpturen?

Bei Objekten verhält es sich anders als bei Plastiken. Meine Objekte habe ich häufig aus Protest gemacht, das sind Zeitstücke. Plastiken dagegen sind angelegt, um Dauer zu vermitteln, zu erzeugen. Sowohl in dem, der die Plastik herstellt, als auch im Betrachter. Bei Plastiken ist für mich der Idealfall, wenn ein Gleichgewicht zwischen Inhalt und Form hergestellt ist.

links:

Lebensrad (Detail)
1995
Eiche/Stahl, 165 x 70,5 x 60

unten:

Totentanz
1998
Eiche/Stahl/Blei, kinetisch
136 x 122 x 64,5

Als Künstlerpersönlichkeit zeichnen Sie sich durch künstlerische Vielfalt und eine kritische Geisteshaltung aus. Ihre gesellschaftskritische Auffassung haben Sie in einigen Ihrer Arbeiten explizit zum Ausdruck gebracht. Wie würden Sie Ihre politische Haltung beschreiben?

Meine Erfahrungen im Dritten Reich und in der Adenauer-Phase haben dazu geführt, dass ich auf keinen Fall in eine Partei eintreten wollte. Ich will nach allen Seiten hin offen bleiben und kritisch. Ich werde mich davor hüten, in ein rechtes oder auch linkes Extrem zu verfallen. Mein Protest richtet sich in jedem Fall gegen Gewalt und Unfreiheit.

In dem Bildnis „Franz-Janus-Strauß", 1983 (Abb. oben) ist ein Kopf mit zwei Gesichtern und Stacheldraht zwischen den Zähnen dargestellt. Warum haben Sie den damaligen bayerischen Ministerpräsidenten und CSU-Vorsitzenden als Januskopf, ein Symbol der Zwiespältigkeit, dargestellt?

Strauß war enorm intelligent, er war machtbesessen, aber nicht integer. Solche Politiker sollten meines Erachtens nicht in entscheidenden Postionen sein. 1980 war er als Bundeskanzler nominiert; ich habe mich vehement dagegen wehren wollen.

oben:
Franz JANUS Strauß
1983
Schieferpolyester, Stacheldraht,
44 x 38 x 34

rechts:
Geschlossene Station
1986
Keramik/Metall
je Kopf 34 x 56 x 72

In dieselbe Entstehungzeit fällt die Arbeit „Geschlossene Station" von 1986 (Abb. unten). Es handelt sich dabei um ein Ensemble von drei Köpfen. Der eine weist drei Klammern auf der Stirn auf, einer ein Stirnband und der nächste ein Stirnband und ein Band über dem Kopf. Dieses Ensemble wurde zum ersten Mal in der Ausstellung „Krankheit und Tod" in den ehemaligen Nerotal-Kliniken in Wiesbaden gezeigt. Was wollten Sie mit Ihrer Arbeit inhaltlich aussagen?

Bei fortschreitenden geistigen oder seelischen Krankheiten versucht die Medizin, die Krankheit aufzuhalten. Die drei Köpfe zeigen drei Stadien des Verfalls und des Versuchs, ihm entgegenzuwirken. Ich finde, den Verfall durch Alzheimer oder Demenz sollte die Medizin so gut es geht aufhalten.

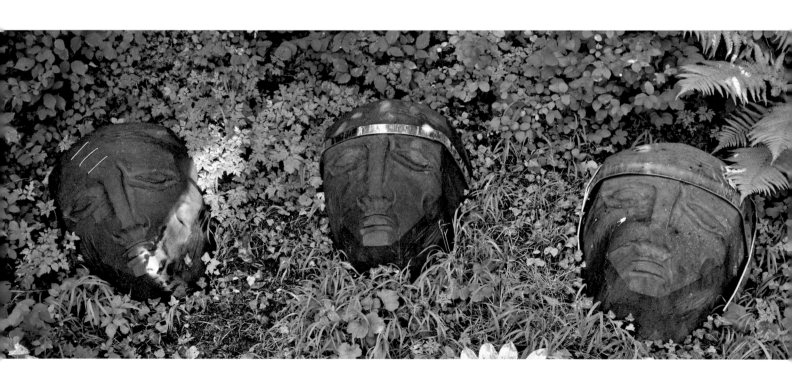

Um das umfangreiche Ausstellungsprojekt „Krankheit und Tod" durchführen zu
können, haben Sie zusammen mit anderen Wiesbadener Künstlern und
Künstlerinnen 1986 den „Verein zur Förderung künstlerischer Projekte mit gesell-
schaftlicher Relevanz e. V." ins Leben gerufen. 1993 setzte sich der Verein auf
Initiative von Helmut Schulze-Reichenberg für den Erhalt des damals von der
Schließung bedrohten städtischen Ausstellungsortes „Bellevue-Saal" ein und
gründete einen Kunstverein. Was war Ihre Motivation, sich für die Förderung
bildender Kunst in Wiesbaden zu engagieren?

Wer sonst soll sich engagieren, wenn nicht die Künstler selbst? Häufig war es auch aus Zorn.
Wenn man es mal in größeren Zusammenhängen sieht, in 200 Jahren wurde von den
bildenden Künstlern eine Kehrtwende verlangt. Von Goethe stammt der Satz „Bilde
Künstler, rede nicht"[7]; Bazon Brock hat 1969 gesagt: „Künstler, die das Maul nicht auf-
machen können, sind hantierende Affen."[8] Ich kann nur sagen, wir als bildende Künstler
müssen dieses Extrem im Laufe der Zeit immer wieder verarbeiten. Dabei ist in Wahrheit
– das würde ich Bazon Brock entgegenhalten – unsere Sprache die Farbe und die Form,
d. h. eine nonverbale Sprache.

Was bedeutet das konkret für Wiesbaden?

Die Stadt ist für die bildende Kunst immer schon ein schwieriges Pflaster gewesen.
Frankfurt hat gerade einen neuen Versuch gestartet: Unter dem Titel „Frankfurter
Ateliertage" werden vom Kulturamt in einer groß angelegten Veranstaltung zehn
Atelierhäuser vorgestellt, die wesentlich von der Stadt finanziert werden, und 51 private
Ateliers und Ateliergemeinschaften. Alle zwei Jahre sollen die „Frankfurter Ateliertage"
stattfinden. Da Frankfurt mehr als doppelt so groß ist, hat die Stadt andere Möglichkeiten.
Aber ein entsprechendes Vorhaben wäre in Wiesbaden durchaus denkbar.

Sie sind der Initiator der „Wiesbadener Kunstgespräche" gewesen, einer öffent-
lichen Diskussionsveranstaltungsreihe mit Künstlern und Kulturpolitikern, die bis
heute in kleinem Rahmen fortgesetzt wird. Zu welchem aktuellen kulturpolitischen
Thema würden Sie 2013 zu einem „Kunstgespräch" einladen?

Zu dem Thema „Verflüssigung"[9], Aufweichung oder sogar Auflösung. Seit den 1990er Jahren ist nicht mehr zu erkennen, wohin in der Bildenden Kunst – und anderen Künsten – die Reise geht. Alles ist machbar, alles wird vom Publikum geschluckt, weder formal noch inhaltlich ist ein Weg erkennbar, aus dem sich eines Tages wieder eine Richtung oder gar ein Stil entwickeln könnte.

> In Wiesbaden sind Sie 2007 durch die „Sizilianische Marktfrau" (Abb. S. 64 links) wieder verstärkt in das Bewusstsein der Öffentlichkeit gerückt. Wie entstand die Skulptur?

Die Idee für die „Marktfrau" entstammt meiner Erinnerung: In Sizilien hatte ich die Frauen gesehen, wenn sie Wasser in großen Amphoren auf dem Kopf trugen, ohne etwas zu verschütten. Ich habe – wie sehr oft – nichts vorher gezeichnet. Stattdessen entstand 1983 ein Handmodell, welches später in Bronze gegossen wurde. Anhand des Modells konnte ich die Komposition überprüfen und korrigieren. Ein Jahr später habe ich die große Figur in Ton modelliert, in Gips abgegossen und dem Bronzegießer zur weiteren Bearbeitung überlassen.

> Das Modell zeigt unterhalb der Brüste und zwischen den Beinen der Figur Ein-ritzungen (Abb. S. 64 rechts). Diese deuten bereits auf die geplante Bearbeitung hin. In der Großplastik sind Spuren des Wegreißens des Tons mit den Händen und ein Händeabdruck erkennbar. Steht die leidenschaftliche Bearbeitung des Materials im Widerspruch zur strengen Komposition der stereometrischen, geschlossenen Form?

Ich möchte mit dem Anfang eines Gedichtes von Rainer Maria Rilke antworten: „Nicht Geist nicht Inbrunst wollen wir entbehren, eins durch das andre lebend zu vermehren, sind wir bestimmt."[10] Die Spannung zwischen Geist und Inbrunst geht durch mein ganzes Leben durch und ich suche sie in meiner Arbeit. Für mich als Bildhauer sind diese beiden Pole die Grundlage meiner Arbeit. Wenn es gelingt, diese Spannung herzustellen, dann kann die Plastik gelingen.

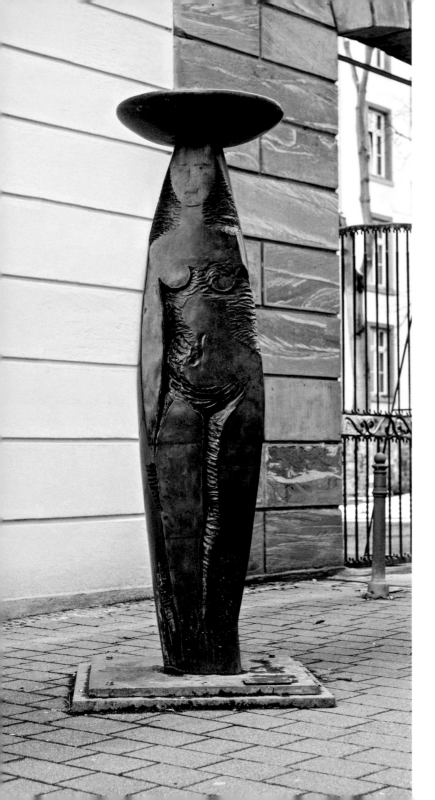

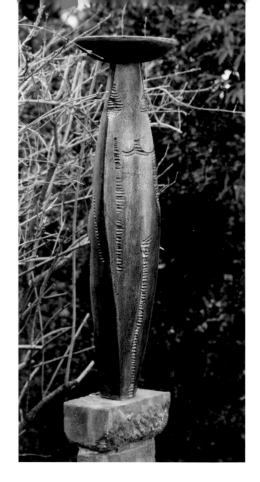

links:

Sizilianische Marktfrau
1983
Bronze, 234 x 72 x 72

oben:

Sizilianische Marktfrau
Zwischenmodell
1983
Bronze, 84 x 24 x 24

Die Aufstellung der „Sizilianischen Marktfrau" im Jahr 2007 geht auf eine Schenkung an die Stadt von Frau Silke Reiser zurück. Nur eine Ihrer freien Arbeiten, die „Josefslegende" (1980)[11], wurde von städtischer Seite im halböffentlichen Raum aufgestellt. Wenn Sie sich etwas wünschen könnten in Bezug auf die Präsenz Ihrer künstlerischen Arbeit in Wiesbaden, was wäre Ihr Wunsch?

Dass die „Leda" (Abb. S. 66) wieder auf dem Weiher am Warmen Damm schwimmt und zwar nicht nur für einen Sommer, sondern auf Dauer. Diese Figur hat schon in sich einen plastischen Wert, was die Proportionen anbelangt, was die Kurven anbelangt, alle diese Dinge, die ich ein Leben lang versucht habe zu optimieren. Zudem dreht sie sich durch einen auf der Unterseite angebrachten Schwimmkörper im Wind. Das heißt, sie war verankert in der Mitte des Weihers und je nachdem, von wo der Wind blies, bewegte sie sich. Es ist also die Kombination von zwei Elementen meiner Arbeit – Ausgewogenheit der Proportionen und Kinetik –, die sich gegenseitig optimieren.

Ihr letztes größeres Kunstwerk, das „Keltenrad", stammt aus dem Jahr 2007. Aufgrund einer schwerwiegenden Krankheit können Sie nur noch in geringem Umfang bildhauerisch arbeiten. Womit beschäftigen Sie sich zurzeit?

In der Werkstatt kann ich nur noch kleinere Arbeiten herstellen. Gerade ist das „Achsenpaar" (siehe Titelseite) aus Holz fertig geworden. Schwerpunktmäßig habe ich meine Arbeit an den Schreibtisch verlagert. Ich schreibe gelegentlich Artikel und dokumentiere meine Skulpturen, falls mal ein Werkverzeichnis erstellt werden sollte.

Ich finde es äußerst beeindruckend, dass Sie sich weiterhin aktiv in das kulturelle Leben in Wiesbaden einbringen. So haben Sie beispielsweise jüngst an einer „Demonstration" des „BBK Wiesbaden" teilgenommen. Auch bei einem Vortragsabend der „Kunstarche" über die documenta 13 trifft man Sie. Woher kommt Ihre Motivation, weiterhin offen für neue Themen und kontroverse Auseinandersetzungen zu sein?

Da möchte ich mich auf Käthe Kollwitz beziehen und kurz mit ihr antworten: „Ich will wirken in meiner Zeit."[12]

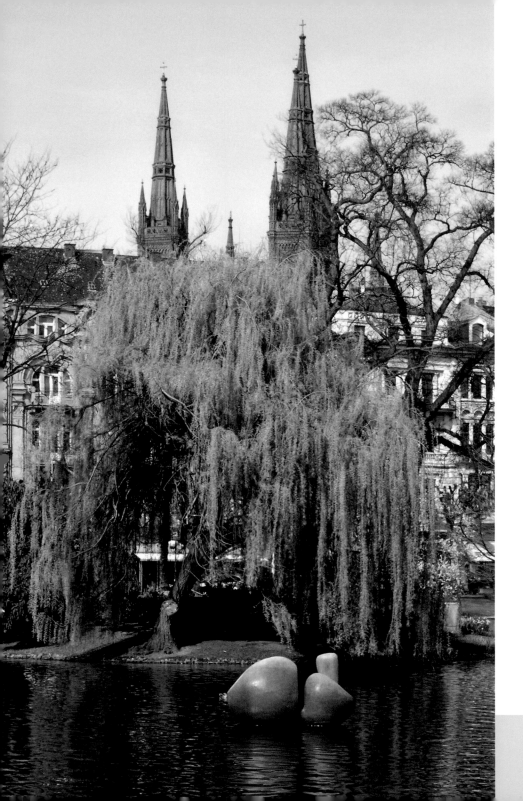

Leda
2002
Epoxidharz, 128 x 208 x 106

„Diese Figur [Leda] hat schon in sich

einen plastischen Wert,

was die Proportionen anbelangt,

was die Kurven anbelangt,

alle diese Dinge,

die ich ein Leben lang

versucht habe zu optimieren.“

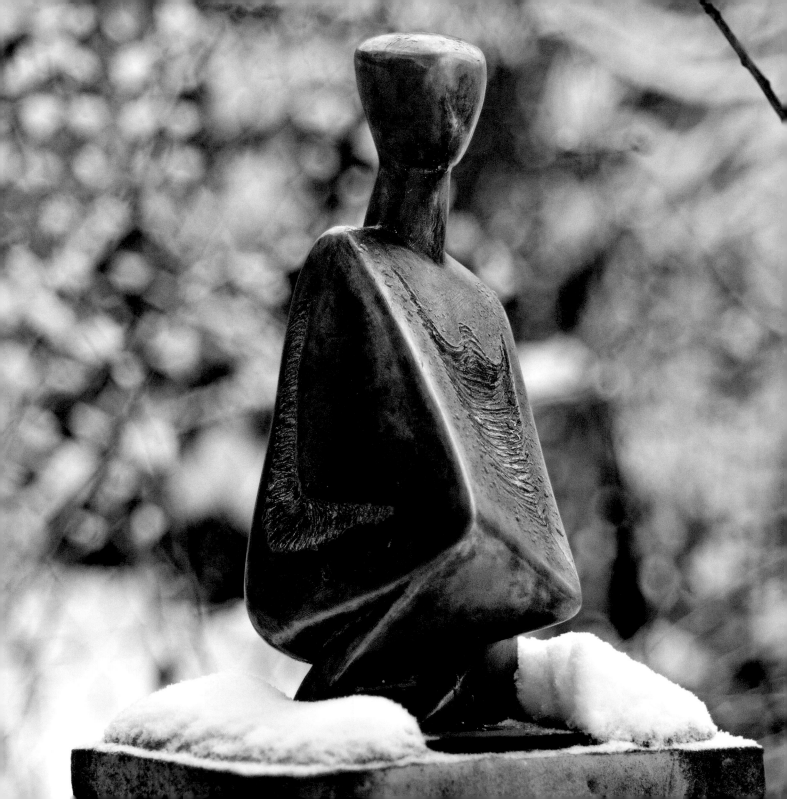

links:

Hockende
1999
Bronze, 36 x 14,9 x 18,3

unten:

Hockende, Torso 2
1999
Bronze, 18,5 x 11,5 x 17,2

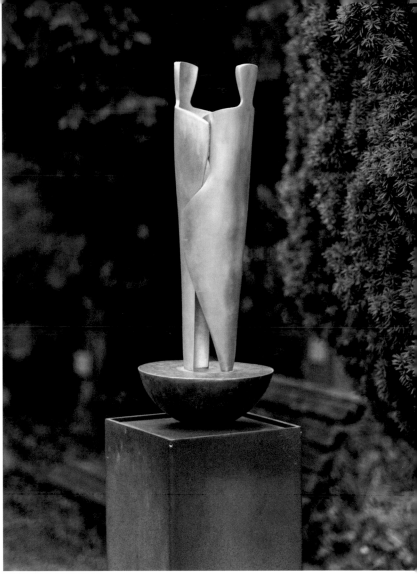

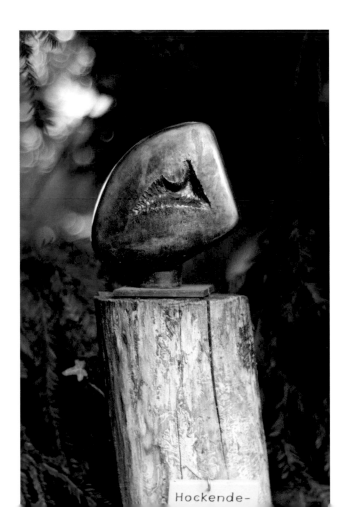

Hockende-

Menschenpaar 5
2002
Aluminium / Blei / Stahl, kinetisch
78 x 24,5 x 24,5

Wolf Spemann
Selbstverpflichtung zur gesellschaftlichen Verantwortung

Felicitas Reusch

So anziehend der Garten in der Schönen Aussicht 9a auch sein mag, er darf nicht zur Vermutung führen, dies sei Spemanns Wirkungsort gewesen. Spemanns Wirkungsort ist die Gesellschaft und erst mal ganz unprätentiös die Keimzelle der Gesellschaft, die Familie. Seine mit Zuneigung verbundene Beobachtungsgabe, die er in vielen seiner Werke umsetzt, dient ihm als Vorgabe in seinen beiden parallel verlaufenden Berufen, Bildhauer und Universitätslehrer. Auf der Basis dieses beobachtenden Philanthropentums wächst er aus der Familie in die Gesellschaft und erkennt in dieser viele Aufgaben.

Als Spemann 1957 als freischaffender Bildhauer beginnt, steht die junge Bundesrepublik im Kalten Krieg zum kommunistischen Ostblock. Die individuelle Freiheit im Westen, die Gesetze des Kollektivs im Osten sind die großen Themen der Intellektuellen dieser Jahrzehnte. Im Westen dominiert die Informelle, auch die Konkrete Kunst. Der neue Wohlstand und die Öffnung nach Frankreich und USA bieten Spemann keine Themen. Er sucht sein Gegenüber und misst sich an seinen Bildhauerkollegen. Er kritisiert den „politischen Sonderweg" der Bundesrepublik Deutschland, in der die Konkrete Kunst als politisch korrekt und die figurative Kunst als der faschistischen Vergangenheit nahe stehend verurteilt wurde. Ihm ist der Mensch ein von allem unantastbarer Gestaltungsauftrag. In diesem Sinne wendet sich Wolf Spemann seit jeher gegen Gewalt und Folter und ist seit Jahrzehnten Mitorganisator der Verkaufsausstellung zu Gunsten von Amnesty International in Wiesbaden.

Seine ersten Aufträge erhält er von christlichen Gemeinschaften. Ohne festes Einkommen, beschäftigt ihn nicht nur die eigene existentielle Unsicherheit, sondern auch die seiner Kollegen. Es wird Ausschau gehalten nach einem Berufsverband für Bildende Künstler, über den einerseits keine Einengung der künstlerischen Aussage erfolgen soll, andererseits aber mehr wirtschaftliche Stabilität für den Einzelnen erreicht werden könnte. Als Gründungsmitglied des „BBK Wiesbaden" startete er mit der Forderung „Mehr Solidarität zum gemeinsamen Handeln", die auch heute noch die Arbeit des Bundesverbandes prägt. Ab Ende 1979 dessen erster Vorsitzender, initiiert er die „Wiesbadener Kunstgespräche" unter dem Thema „Kunst und Gesellschaft" und gewinnt den damaligen Oberbürgermeister Georg-Berndt Oschatz zum Schirmherrn. Alle werden in die Pflicht genommen, der Kulturdezernent Franz Bertram, die Vertreter von CDU, SPD und FDP, der Museumsdirektor Dr. Ulrich Schmidt und der NKV-Vorsitzende Dr. Dieter Weber. Im Gespräch wird erarbeitet, wie sich die Künstler mehr Gehör bei Politikern und Bürgern verschaffen können und wie die Gegenwartskunst in das Stadtbild einziehen könnte. Noch im selben Jahr wurde „Künstler – Kunstmarkt – Käufer" als zweites Wiesbadener Kunstgespräch mit hochkarätiger Besetzung wie dem Kritiker Willi Bongard und dem Vorsitzenden des Bundesverbandes der Galerien, Bogislav von Wentzel sowie dem Sammler Kurt Büsser durchgefochten. Vorwürfe kamen aus dem Publikum von allen Seiten: Unfreiheit der Presse, manipulierter Markt, fehlende Sammler, minimales Budget für Gegenwartskunst an den

Museen. Nur konsequent, dass der „BBK Wiesbaden" 1981 für das dritte „Wiesbadener Kunstgespräch" die Öffentlichkeit mit einem Stand auf dem Mauritius-Platz erreichen wollte. Die Passanten wurden um die Ausfüllung eines Fragebogens gebeten. Die Fragen hießen vor allem: „Gibt es neue Kunst im Stadtraum und wie nehmen Sie sie wahr?" Der Fragebogen war vom kulturanthropologischen Institut der Goethe-Universität Frankfurt ausgearbeitet worden. Gleichzeitig luden die Künstler zum „Tag des offenen Ateliers" ein und die Zeitung veröffentlichte alle Atelieradressen. Wolf Spemann machte für die rund 150 Künstler in der Stadt den „BBK Wiesbaden" für zwei Jahre zu einem der aktivsten Vereine im Bundesverband.

Andere Felder, die das Künstler-Dasein mit der Öffentlichkeit verbinden sollten, hat Spemann ausgelotet. So schaffte er es, den Vorstand der Stadtwerke Wiesbaden (ESWE) von einem Preis für Wiesbadener Künstler zu überzeugen. In vielen Jurysitzungen war er tätig und hat sich für den künstlerischen Nachwuchs eingesetzt. Als dem jungen Wiesbadener Künstler Thomas Duttenhoefer 1979 ein Atelierhaus in Darmstadt angeboten wurde, nahm es Spemann zum Anlass, auch von der Stadt Wiesbaden Atelierhäuser zu fordern. In der Walkmühle wurden sie später verwirklicht.

Zu Spemanns künstlerischer Haltung und der von ihm genannten „inneren Logik" gehört auch seine grundsätzliche Ablehnung der Atomenergie und sein ständiges Warnen vor unverantwortbaren Hinterlassenschaften an die nächste Generation. Er sieht den Menschen eingebunden in Generationen wie seine Figuren im rollenden Rad.

Ein Lebensziel hat er immer wieder formuliert, aber keine wesentlichen Mitstreiter dafür gefunden, die Zusammenführung von Kunst und Handwerk. Das Wissen des Handwerks, es verinnerlichen, umsetzen in ein geistiges Konzentrat, konnten die freien Kunstakademien nicht leisten. Er erlebte die Schließung der Werkkunstschulen in den 1970er Jahren und wie damit das Bindeglied zwischen freier Kunst und dem Handwerk wegbrach. Im Bereich „Gestaltung" der Fachhochschulen war dafür kein Interesse mehr.

Den jüngsten Anspruch, den Spemann seit 2008 an das Kulturamt gestellt hat, eine Nachlassverwaltung für Wiesbadener Künstler, hat er gemeinsam mit seinen Kollegen Arnold Gorski und Johannes Ludwig als „Kunstarche Wiesbaden" umgesetzt. Als ich ihn nach einem Logo fragte, fanden wir eine sehr gut geeignete Grafik bei seinen Entwürfen. Daraufhin beschlossen wir in der Gründungsversammlung „unter schützendem Bogen" sollte das Unternehmen starten und die Satzung „alle Unwetter überstehen". Die nächste Aufgabe war, die Arche zu füllen. Wertvolle Schenkungen aus seiner eigenen Sammlung und der Familie seiner Frau, geb. Wolff-Malm, kamen als erste Fracht an Bord. Dies erleichterte mir die Überzeugungsarbeit, weitere Archivgeber zu finden. Kaum waren die Räume unter dem Dach des Stadtarchivs durch den Verein im Juni 2012 bezogen, spürte ich, dass ich die Aufgabenstellung „Nachlassverwaltung" zur Aufarbeitung der Wiesbadener Kunstgeschichte ausweiten sollte. Auch hierbei helfen Spemanns Gedächtnis an seine Semester an der Werkkunstschule (1951–1954) und seine fortwährenden Freundschaften zu ehemaligen Kommilitonen. So ist Wolf Spemann nicht nur für seine eigenen Archivgaben zu danken, sondern auch für seine Mitarbeit

bei der Ordnung des Nachlasses seines Lehrers Heiner Rothfuchs. Bei ihm hat er mehrere Semester Zeichnen im Nebenfach studiert. Schließlich gelang es, den Nachlass seines Studienfreundes, des Grafikers Max Bollwage, für das Wiesbadener Kunstarchiv zu akquirieren.

Bei der gemeinsamen Arbeit in der Kunstarche erlebe ich mit Wolf Spemann bewusst das Fließen der Zeit. Ein anderes uns beide verbindendes Thema ist die christliche Religion – hier schauen wir auf bald 500 Jahre reformierte Kirche zurück. Mit Klaus Peter Jörns, dem Initiator der „Gesellschaft für eine Glaubensreform", ist Spemann befreundet und unterstützt dessen Ziele. Seinen unverbrüchlichen Optimismus, dass der Strom der Zeit für unseren Planeten noch Möglichkeiten bereit hält, hat Wolf Spemann 1976 in einer Vignette mit einem nach vorne und einem zurück schauenden Pferd zum Ausdruck gebracht und dazu geschrieben:

„Ein Gott der Zeit wechselt die Pferde
und gibt eine neue Chance dieser Erde".

1 Vgl. Neu, Till: Laudatio zur Verleihung des Kulturpreises der Landeshauptstadt Wiesbaden an Wolf Spemann am 22.01.2002 (unveröffentlichtes Manuskript).

2 Ursprünglich befand sich der Eingang an der Geisbergstraße 15.

3 Siehe zur Geschichte des Hauses: Leicher, Günther / Vollmer, Eva Ch. / Funk, Birgit / Baumgart-Buttersack, Gretel / Reiß, Thorsten: Zeitzeugen II. Wiesbadener Häuser erzählen ihre Geschichte. Hrsg. Mattiaca. Gesellschaft zur Pflege der Stadtgeschichte Wiesbadens. Wiesbaden 1998, S. 154–159.

4 Siehe dazu das Verzeichnis der Werke in öffentlichen und halböffentlichen Räumen in Wiesbaden.

5 Vgl. Hildebrand, Alexander: Symbolischer Realismus. Der Bildhauer Wolf Spemann. In: Wiesbaden international 1/1983, S. 32–35.

6 Die Arbeit „Männerbünde – Frauenkreise" (1997) stellt eine Ausnahme dar, da bei „Männerbünde" das Rad vom Künstler neu hergestellt wurde und bei „Frauenkreise" nur eine alte Radnabe verwandt wurde, auf die die Frauenfiguren montiert worden sind.

7 Johann Wolfgang von Goethe: „Bilde, Künstler, rede nicht! Nur ein Hauch sei dein Gedicht." Diesen Ausspruch hat Goethe 1815 als Motto dem Abschnitt „Kunst" in seinen Gesammelten Gedichten vorangestellt.

8 Brock, Bazon. In: Die Verblödung der Avantgarde. Was ist Besonderes am Bremer Theaterstil? Ein Angriff, eine Entgegnung und eine Premiere, in: http://www.zeit.de/1969/05/die-verbloedung-der-avantgarde (zuletzt gesehen 11.12.2012).

9 Siehe dazu: Goehler, Adrienne: Verflüssigung – Wege und Umwege vom Sozialstaat zur Kulturgesellschaft. Frankfurt a. M. 2006.

10 Rilke, Rainer Maria: Der ausgewählten Gedichte anderer Teil. Wiesbaden 1953, S. 75–76.

11 Die Skulptur befindet sich im Rathaus Wiesbaden.

12 Käthe Kollwitz: „Ich will wirken in dieser Zeit, in der die Menschen so ratlos und hilfsbedürftig sind." Siehe zur Bedeutung dieses Zitates für Kollwitz: Ahlers-Hestermann, Friedrich: Einführung. In: Käthe Kollwitz. Ich will wirken in dieser Zeit: Auswahl aus den Tagebüchern und Briefen, aus Graphik, Zeichnungen und Plastik. Hrsg. Hans Kollwitz. Frankfurt a. M. (u.a.) 1981, S. 16.

BIOGRAFIE

1931	Wolf Spemann in Frankfurt a. M. geboren.
1951–54	Studium an der Werkkunstschule Wiesbaden bei Erich Kuhn.
1954	Ausbildung in der Töpferei Walburga Külz, Erbach/Rheingau.
1955	Gründungsmitglied des „BBK Wiesbaden" (Berufsverband Bildender Künstlerinnen und Künstler Wiesbaden e. V.).
	1955–1957 Studium an der Kunstakademie Düsseldorf bei Ewald Mataré.
1956	Heirat mit der Geigerin Doris Wolff-Malm.
1958	Ausbau einer Scheune zu einem Wohnhaus mit Werkstatt in Wiesbaden-Dotzheim.
1962–63	Erste Monumentalskulptur: St. Bonifatius, vor der gleichnamigen Kirche in Kassel.
1962	Anonymer Wettbewerb der Stadt Herborn für ein Kriegsopfermal, Spemann erhält den ersten Preis, der Entwurf wird jedoch nicht ausgeführt.
1963	Erste Einzelausstellung in Wiesbaden, Schöne Aussicht 9a.
1964	Spemann gewinnt den Wettbewerb der Diakoniegemeinschaft Paulinenstift zur Gestaltung des Eingangsbereiches des Krankenhauses. Ausführung „Das neunte Kapitel des Matthäus" 1965 (1985 zerstört).
1965	Die Stadt Herborn schreibt erneut einen anonymen Wettbewerb für ein Kriegsopfermal aus. Spemann bekommt den ersten Preis verliehen und erhält den Auftrag zur Ausführung.
	1965: Nach sechs Jahren Lehrauftragstätigkeit erhält Spemann eine Anstellung am ehemaligen Pädagogischen Fachinstitut, Wiesbaden.
	1965 Spemann gewinnt den Wettbewerb zur Gestaltung der Gedenkstätte an der ehemaligen Synagoge in Wiesbaden-Schierstein.
1965–2012	Vorstandsmitglied der „Klingspor-Spemann-Stiftung", Offenbach.
1966	gewinnt Spemann den Wettbewerb der Kreisberufsschule Geisenheim. Ausführung „Urberufe der Menschheit" 1966.
1970	Auftrag der Jüdischen Gemeinde Wiesbaden zur Herstellung eines Reliefs als Gedenkstätte im Hof der Synagoge in Wiesbaden, Friedrichstraße.
1975	Auftrag für die Gedenkstätte der Diakoniegemeinschaft Paulinenstift, Nordfriedhof, Wiesbaden: „Hände und Kreuz" entsteht.
1975–93	Professor für Kunstpädagogik an der Goethe-Universität Frankfurt a. M., Fachgebiet Plastik und Design.

1976	Beginn eines Zweitstudiums. Schwerpunkt: Philosophische Anthropologie.
1979–81	Erster Vorsitzender des „BBK Wiesbaden".
1980	Initiator der „Wiesbadener Kunstgespräche", die er bis 1982 leitet.
1981	Auftrag für eine Weihnachtskrippe der evangelischen Marktkirchengemeinde Wiesbaden.
1981–82	Dekan des Fachbereiches 9, Goethe-Universität Frankfurt a. M.
1983	Promotion
1984	Dissertation „Plastisches Gestalten – anthropologische Aspekte" wird veröffentlicht (2. Auflage 1990).
1986	Mitwirkung an der Ausstellung „Krankheit und Tod" in den ehemaligen Nerotal-Kliniken, Wiesbaden.
1988	Performance „Vergessen – Tschernobyl" zusammen mit H. L. Rohleder, Goethe-Universität, Frankfurt a. M. und „ Arheilger Kunstfabrik", Darmstadt.
1990	Ausstellungbeteiligung in Rom. 1990 Initiator des ESWE-Kunstpreises (zusammen mit Horst Wassmuth), der in den darauf folgenden Jahren an 7 Künstler der Region Wiesbaden verliehen wird.
1991–95	Erster Vorsitzender der AFD (Arbeitsgemeinschaft Friedhof und Denkmal e. V.) sowie des Instituts und des Museums für Sepulkralkultur, Kassel.
1992	Performance „Un-Wieder-Bringlich", zusammen mit Helmut Schulze, anlässlich der Eröffnung des Museums für Sepulkralkultur, Kassel.
1993	Ausstellungsbeteiligung in Kfar Saba, Israel.
1998	Verleihung Bürgermedaille in Silber der Landeshauptstadt Wiesbaden.
2000	Holzbildhauer-Symposion, Eppstein/Ts.: „Zeitzeugen und Weltreligionen" entsteht.
2001	„Kunst im Weinberg", Wiesbaden: Installation „Laubrad" entsteht.
2001	Verleihung Kulturpreis der Landeshauptstadt Wiesbaden.
2003	Preisverleihung für zwei Plastiken in Mörfelden-Walldorf „Skulpturen im Park".
2005	Ausstellung des „Hermenpaar" und der „Leda" in der „Skulpturenlandschaft Hamburg Bergedorf".
2007	Retrospektive in Wiesbaden (Bellevue-Saal, Foyer im Rathaus, Galerie Winter, Grünanlagen und Weiher am Warmen Damm).
2012	Eröffnung der „Kunstarche Wiesbaden e. V.", die Spemann zusammen mit Prof. Johannes Ludwig und Arnold Gorski seit 2009 initiiert hat.

Anhang

Verzeichnis der Skulpturen im Garten

Alle Maßangaben, auch in den Abbildungsunterschriften, in cm.
o. P. = ohne Plinthe, angegeben sind Höhe, Breite, Tiefe

Zwei Stiere, 1953, Granit, 130 x 80 x 12, Abb. S. 11 und S. 43
Fischer am Strand, als Schale, 1957, Bronze, Höhe 7,5, ø 43,7
Fischer am Strand, als Gong, 1957, Bronze, ø 43,7, Tiefe 7,5, Abb. S. 44
Dicke Dame, 1958, Schieferpolyester, 166 x 54 x 32, Abb. S. 10 und
S. 12/S. 13
Familie 1, 1959, Bronze, 74 x 22 x 19,5, Abb. S. 19 und S. 29
Taufdeckel Beienheim, 1962, Schieferpolyester, 80 x 80 x 8,
Gussmodel für den Taufdeckel über dem Taufbecken in der Kirche
Beienheim bei Friedberg.
Kain und Abel, 1962, Bronze, 186 x 43 x 2, Modell 1:10 für ein
Kriegsopfermal in Herborn, nicht ausgeführt. (Der Wettbewerb wurde
1965 erneut anonym ausgeschrieben, Spemann gewann den ersten
Preis und erhielt den Auftrag zur Ausführung).
Weibliches Idol 3, 1963, Bronze, 47 x 18 x 10, o. P., Abb. S. 29
Menschen im Untergrund, 1963, Bronze, 51 x 63 x 50, Abb. S. 47–S. 49
Familie 3, 1970, Schieferpolyester, 50 x 48 x 42, Abb. S. 9
Ostern, 1973, Bronze, 43,5 x 43,5 x 3,5 Abb. S. 19 *und*
Golgatha 1, 1980, Bronze, 43,5 x 43,5 x 2,5 Abb. S. 19. Zwei Seiten
eines Würfels. Entwurf für eine Altarwand, vor der ein Würfel mit den
Ansichten der kirchlichen Feste je nach Anlass gedreht werden sollte.
Für die Paul-Gerhardt-Gemeinde, Wiesbaden-Kohlheck geplant, nicht
ausgeführt.
Ich sterbe, ich lebe, ich werde getötet, 1974, Keramik, Eisen,
188 x 133 x 66
Hände und Kreuz, 1975, Bronze, 27 x 28 x 24, o. P., Modell für die
vergrößerte Ausführung auf dem Nordfriedhof, (dort 243 x 240 x 230),
Abb. S. 55
Astarte 2, 1976, Bronze, 34,5 x 16 x 14, Abb. S. 32/33
Kastanie, 1978, Bronze, 40 x 30 x 24, Abb. S. 31
Müllphönix 2, 1982, Bronze, 60 x 37 x 30, Abb. S. 2
Franz JANUS Strauß, 1983, Schieferpolyester, Stacheldraht,
44 x 38 x 34, Abb. S. 60

Sizilianische Marktfrau, 1983, Bronze, 84 x 24 x 24, Zwischenmodell
für die vergrößerte Ausführung in der Karl-Glässing-Straße,
(dort 234 x 72 x 72), Abb. S. 8 und S. 64
Liegende Frau 4, 1986, Bronze, 32,2 x 53,00 x 26,5, Abb. S. 15
Geschlossene Station, 1986, Keramik, Metall, je Kopf 34 x 56 x72,
Abb. S. 61
Zwei Vögel, 1987, Marmor, ø 41 cm, Abb. S. 16/17
Fünf Segmente der Tastkapsel Jonas, 1987, verschiedene
Schnitzhölzer, Naturmaterialien, je 120 x 46 x 22, Abb. S. 35 und S. 52
Kalotte der Tastkapsel Jonas, 1967, Linde, ø 76, Tiefe 12
Bodenteil der Tastkapsel Jonas, 1967, Marmor, 34 x 56 x 5,5,
Abb. S. 52
Weiblicher Torso, 1989, Keramik, 73 x 39 x 30
Pendelstein Yin Yang, 1990, Gneis, 59 x 21 x 12
Wunsch und Wirklichkeit, 1995, Marmor und Bronze,
154 x 154 x 7, Abb. S. 18
Pendelspur, 1995, Marmor, 68 x 125 x 13, Abb. S. 10 und S. 14
Lebensrad, 1995, Eiche, Stahl, 165 x 70,5 x 60, Abb. S. 34 und S. 59
Männerbünde – Frauenkreise, 1997:
Männerbünde, Eiche, Eisenreifen, Eisenständer, 219 x 117 x 60
Frauenkreise, alte Radnabe, Eiche, Eisenständer, 200 x 60 x 51,
Abb. S. 34
Mars und Venus, Tiroler Wagenrad, 1997, Buche, Stahl, 176 x 80 x 80,
Abb. S. 34 und S. 51
Totentanz, 1998, Eiche, Stahl, Blei, kinetisch, 136 x 122 x 64,5,
Abb. S. 56 und S. 59
Hockende, 1999, Bronze, 36 x 14,9 x 18,3 o. P., Abb. S. 68
Hockende, Torso 1, 1999, Bronze, 27 x 13,8 x 17,3, o. P., Abb. S. 31
Hockende, Torso 2, 1999, Bronze, 18,5 x 11,5 x 17,2, o. P., Abb. S. 69
Zeitzeugen. Welt- und Pseudoreligionen, 2000, Roteiche, Bronze,
236 x 58 x 52, Abb. S. 34 und S. 54
Leda, zum Schwimmen bestimmt, 2002, Epoxidharz,
128 x 208 x 106, Abb. S. 25 und S. 66
Hermenpaar 3, 2004, Eiche, 203 x 49,8 x 58, Abb. S. 34 und S. 51
Menschenpaar 5, 2002, Aluminium, Blei, Stahl, kinetisch,
78 x 24,5 x 24,5, Abb. S. 69
Keltenrad, 2007, Marmor, 62,6 x 61,6 x 7,8, Abb. S. 24

Verzeichnis der Werke in öffentlichen und halböffentlichen Räumen in Wiesbaden

(Wolf Spemann hat 12 Grabmäler geschaffen, diese sind nicht aufgeführt).

Wettbewerbe

1964 **„Das neunte Kapitel des Matthäus"**, Wiesbaden, Diakoniegemeinschaft Paulinenstift Krankenhaus, 1965 eingeweiht (1985 zerstört), Bronze geschweißt, 320 x 170 x 120 cm
1965 **Gedenkstätte an der ehemaligen Synagoge,** Wiesbaden-Schierstein, 1968 eingeweiht. Wolf Spemann hat die Gedenkstätte entworfen und die Schrift in die Gedenktafeln gemeißelt.
Die Synagoge wurde 1938 während der Novemberpogrome zerstört. Die Ruine war bis auf geringe Reste der Umfassungsmauern abgebrochen. Nach Spemanns Entwurf wurden diese zusammen mit der Steinrosette aus der Ostwand der Synagoge in eine Gedenkstätte integriert.

Auftragsarbeiten

1958 **„Heilige Familie"**, Thomaskirche Wiesbaden, Pflaumenholz, 1958, Höhe 46 cm
1970 **„Gewalt"**, Relief, Synagoge Wiesbaden, Bronze und Stacheldraht, 48 x 68 x 10 cm und Schrifttafel 13,5 x 68 x 3,5 cm
1975 **„Hände und Kreuz"**, Gedenkstätte der Diakoniegemeinschaft Paulinenstift, Nordfriedhof, Bronze, 243 x 240 x 230 cm
1980 **„Kreuz"**, Paul-Gerhardt-Kirche, Wiesbaden-Kohlheck, an der Außenwand über dem Eingang, Holz, 120 x 140 x 120 cm

1981 **„Weihnachtskrippe"**, Marktkirche Wiesbaden, Lindenholz, 240 x 213 x 80 cm
2003 **„Narr und Tod, Lachen und Weinen"**, Wiesbaden-Erbenheim, vor der Kirche Maria Aufnahme, Bronze, kinetisch, 125 x 115 x 30 cm
2003 **„Auferstehung"**, Bronze, 43,5 x 43,5 cm; **„Pfingsten"**, Acryl auf Holz, 65 x 85 cm, **„Raum der Stille"**, Hospiz ADVENA, Wiesbaden-Erbenheim, 2005 eingeweiht (seit 2012 ist diese Raumgestaltung nicht mehr vorhanden)

Ankäufe aus privaten und öffentlichen Mitteln

„Kastanie", 1978, Bronze, Höhe 42 cm, Dr. Horst-Schmidt-Kliniken, Wiesbaden, 2001 aufgestellt (2012 entwendet)
„Sizilianische Marktfrau", 1984, Bronze, 234 x 72 x 72 cm, Karl-Glässing-Straße, Geschenk von Silke Reiser an die Stadt.

Werke in öffentlichen Sammlungen

„Josefslegende" (1980), Bronze, Blattsilber, Blattgold, Holz, Eisen, 169 x 157 x 66 cm, Artothek Wiesbaden, Standort Rathaus (Flur, 2. Stock)
„Liegende Frau", o. D., Zeichnung auf Papier, Artothek Wiesbaden
„Weibliches Idol 3", 1963, Bronze, 47 x 18 x 10 cm, o. P., Artothek Wiesbaden
„Nornen", 1989, Bronze und Silberdraht, 7,5 x 7,4 x 0,6 cm, Artothek Wiesbaden

LITERATUR (IN AUSWAHL)

Bildende Kunst in Wiesbaden: von der bürgerlichen Revolution bis heute; der Nassauische Kunstverein. Lang-Schilling, Marlies / Funk, Birgid / Russ, Bruno (Red. Gudrun Bold). Hrsg. Nassauischer Kunstverein. Wiesbaden 1997.

Hildebrand, Alexander: Symbolischer Realismus. Der Bildhauer Wolf Spemann. In: Wiesbaden international 1/1983, S. 32–35.

Leicher, Günther / Vollmer, Eva Ch. / Funk, Birgit / Baumgart-Buttersack, Gretel / Reiß, Thorsten: Zeitzeugen II. Wiesbadener Häuser erzählen ihre Geschichte. Hrsg. Mattiaca, Gesellschaft zur Pflege der Stadtgeschichte Wiesbadens. Wiesbaden 1998.

Lewalter, Björn / Unbehend, Axel: Raum.Kunst: Skulptur in Wiesbaden seit 1955. Hrsg. Kulturamt der Landeshauptstadt Wiesbaden. Wiesbaden 2002.

Lichtenstern, Christa: Rede zur Eröffnung der Ausstellung Wolf Spemann – Kugel, Rad und Pendel: Plastiken und Objekte am 4.7.1998. Mühlhausen, Museum am Lindenbühl (unveröffentlichtes Manuskript).

Neu, Till: Laudatio zur Verleihung des Kulturpreises der Landeshauptstadt Wiesbaden an Wolf Spemann am 22.1.2002 (unveröffentlichtes Manuskript).

Spemann, Wolf: Plastisches Gestalten. Anthropologische Aspekte. Studien zur Kunstgeschichte Bd. 31. Zweite Auflage 1990 (erste Auflage Hildesheim 1984).

Vignetten von Wolf Spemann. Ein Postkartenbuch. Hrsg. von Wolf Spemann. Wiesbaden 2006.

Wiesbadener Künstler aus drei Generationen, Ausst.kat. Klagenfurt, Stadthaus, Wiesbaden, Museum Wiesbaden. Texte: Ulrich Schmidt. Wiesbaden 1980/81.

Wolf Spemann – Direktkunst – Plastiken und Objekte. Tusculum Galerie Heinz Nied. Wiesbaden 1987 (erscheint anlässlich verschiedener Ausstellungen, u. a. Wiesbaden, Kunsthaus 1989).

Wolf Spemann – Kugel, Rad und Pendel: Plastiken und Objekte. Ausst. kat. Mühlhausen, Museum am Lindenbühl (7. April–7. Juni 1998), Kassel, Museum für Sepulkralkultur der Arbeitsgemeinschaft Friedhof und Denkmal (ADF) e. V. (16. Juni–16. August 1998) ADF, Kassel, 1998.

Wolf Spemann, Plastiken und Objekte 2007. Ausst.kat. Galerie Winter, Bellevue-Saal, Grünanlagen und Weiher am Warmen Damm, Foyer im Rathaus Wiesbaden 2007. Hrsg. Wolf Spemann. Text: Ulrich Meyer-Husmann.